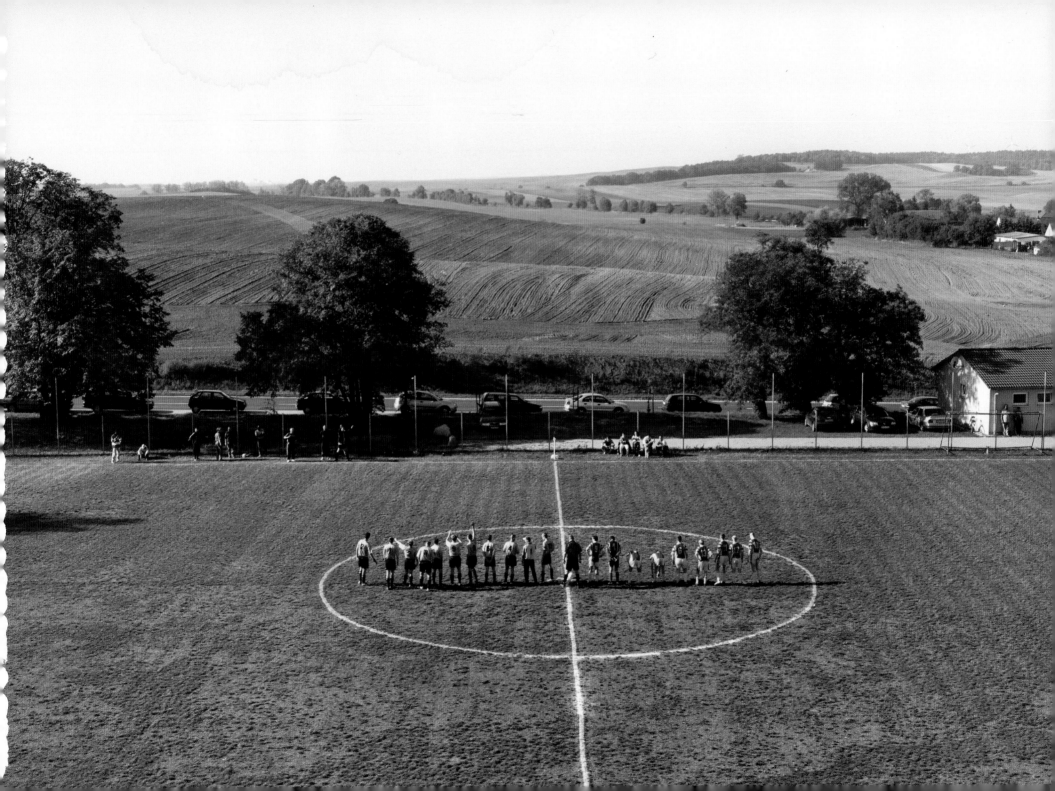

# SPIELFELD EUROPA

## Landschaften der Fußball-Amateure

Hans van der Meer

Steidl

Im Jahr 1988 zeigte mir jemand vom Spaarnestad Archiv in Haarlem, dem größten Fotoarchiv Hollands, einen Stapel alter Fußballfotografien. Es waren schöne Schwarzweiß-Abzüge von internationalen Spielen der holländischen National-mannschaft aus der Zeit von Anfang des 20. Jahrhunderts bis in die Mitte der fünfziger Jahre. Die meisten der Fotografien waren von hinter dem Tor aufge-nommen worden, einige aber auch von der Zuschauertribüne aus. Der Raum auf den Bildern erschloß sich so deutlich, daß ich mich wunderte, warum ich noch nie derartige Fußballfotografien gesehen hatte.

Aufgenommen mit alten Großformatkameras, war jede einzelne Fotografie gestochen scharf. Sie erlaubten dem Betrachter einen umfassenden Überblick über die gesamte Kulisse des Spiels. Der Platz bildete nur den Vordergrund. Man konnte sogar die Gesichter der Männer mit Hüten und in langen Mänteln auf der gegenüberliegenden Tribüne erkennen, ebenso wie die Fahnen auf dem Dach und die dahinterliegenden Bäume und manchmal sogar Häuser oder den Straßen-verkehr in der Ferne. Diese unabsichtlich fotografierten Details im Hintergrund berührten mich.

Im Archiv konnte man deutlich sehen, wie radikal sich die Fußballfotografie Ende der fünfziger Jahre verändert hatte: Aus den Aufnahmen war der Raum verschwunden. Die Fotografen dieses Sports, bei dem sich alles um die Position des Spielers auf dem Platz dreht, gaben eine ihrer mächtigsten Waffen auf: die Perspektive. Bis zu diesem Zeitpunkt postierten sie sich nicht nur hinter den Toren, sondern auch auf den Rängen. Die Gesamtansichten erschienen am folgen-den Tag in den Zeitungen und waren oft mit gestrichelten Linien versehen, die den Weg des Balls in Richtung Tor nachzeichneten. Und nur wenige Tage später konn-ten die Leute das gefilmte Tor in der Kinowochenschau sehen.

Einer der Gründe für den Wandel bestand in einer technischen Entwicklung. Die Pressefotografen wechselten von ihren klobigen Speed-Graphic-Kameras zum neuen, vielseitigeren 35mm-Format. Das Filmmaterial wurde empfindlicher und, was von entscheidender Bedeutung war, Teleobjektive kamen auf. Seither bildete die typische Fotografie eines Fußballspiels zwei Spieler und einen Ball vor einem unscharfen Hintergrund ab, ohne einen Eindruck davon zu vermitteln, wo auf dem Platz sich dieses „Handlungsfragment" ereignet hatte.

Etwa auch zu dieser Zeit begann das Fernsehen mit der Übertragung von Fußball-spielen. Der Tribünenplatz für die Fotografen wurde abgeschafft, und die Aufgabe, eine „Gesamtansicht" zu liefern, wurde nun vom Fernsehen übernommen.

1995 bat mich die *Zeitung De Volkskrant*, für eine Ausgabe Fotos über Amateurfußball zu machen. Ich begann mich nach Plätzen umzusehen, bei denen es im Hintergrund eine Welt außerhalb des Fußballspiels gab. Anfangs besuchte ich Spiele der höheren Amateurligen, aber bald zog es mich zu den niedrigeren Klassen und den typischen Dorffußballplätzen. Dort konnte ich über den Fußball hinaus die Landschaft zu ihrem Recht kommen lassen.

Zwei Jahre nach der Veröffentlichung meines Buchs *Hollandse Velden* wurde das Fußballmagazin *JOHAN* gegründet. Man bot mir eine feste Doppelseite im hinteren Teil der Zeitschrift an. Jeden Monat präsentierte ich einen anderen europäischen Schauplatz, woraufhin mich auch fotografische Institutionen aus ganz Europa einluden, den Amateurfußball in ihrer Gegend zu fotografieren.

„So weit wie möglich von der Champions League entfernt", lautete der Satz, mit dem ich überall in die Verhandlungen ging, um den Verantwortlichen regionaler Fußballvereinigungen mein Projekt zu erklären. Damit wollte ich ihnen eine Vorstellung von der Art des Fußballs und der Plätze vermitteln, nach denen ich suchte — nach dem leidenschaftlichen Fußball der mittelmäßigen Spieler in den niedrigen Ligen, vor einer Kulisse, die meilenweit entfernt ist von vollbesetz-ten Tribünen und überdachten Stadien.

In den Herzen und Köpfen mancher Amateurspieler sind die Stadien aber ganz und gar nicht weit entfernt. Selbst in den entlegensten Dörfern Europas stellen sich die Amateurmannschaften am Mittelkreis auf. Dann winken sie in Richtung einer vollbesetzten Tribüne. In Wirklichkeit sind sie Automechaniker, Lehrer, Landwirt, Installateur, Verkäufer, Bankangestellter, Systemadministrator, Student, Steuerbeamter, Glaser oder Bäcker, und sie winken gerade mal zwei Männern und einem Hund zu. Dieses Ritual ist ein wunderbares Beispiel für das Miteinander von Wirklichkeit und Einbildungskraft. Und genau da begegnen sich für mich Fußball und Fotografie.

Hans van der Meer

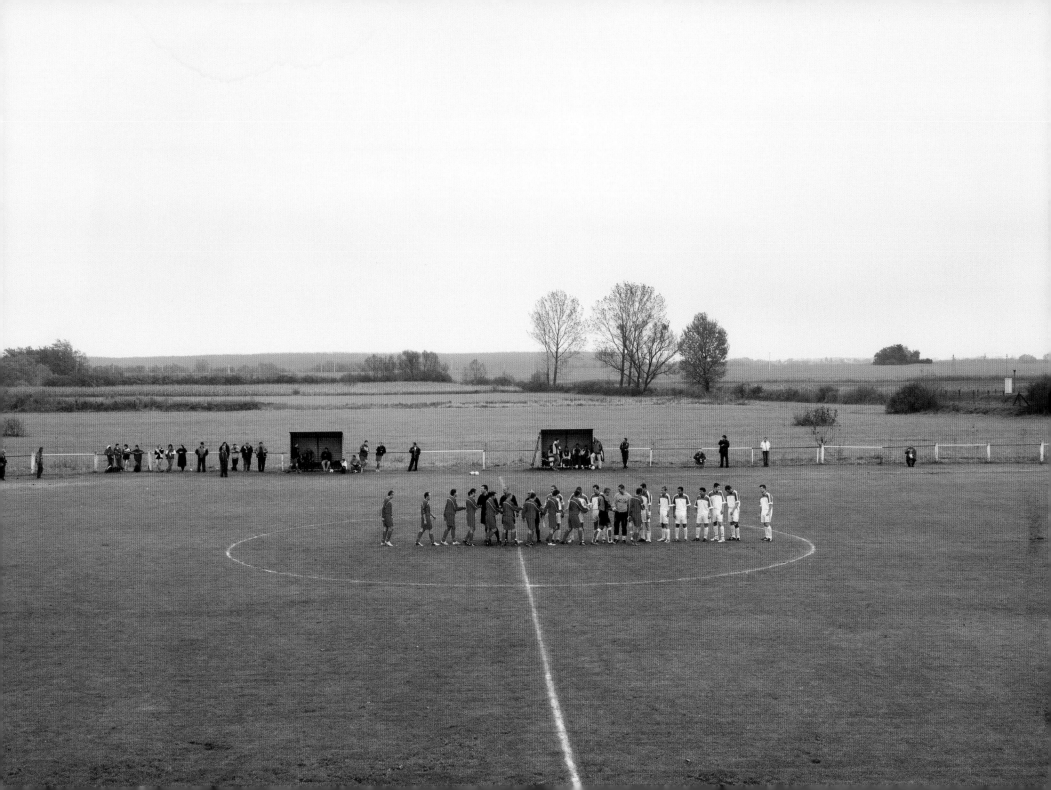

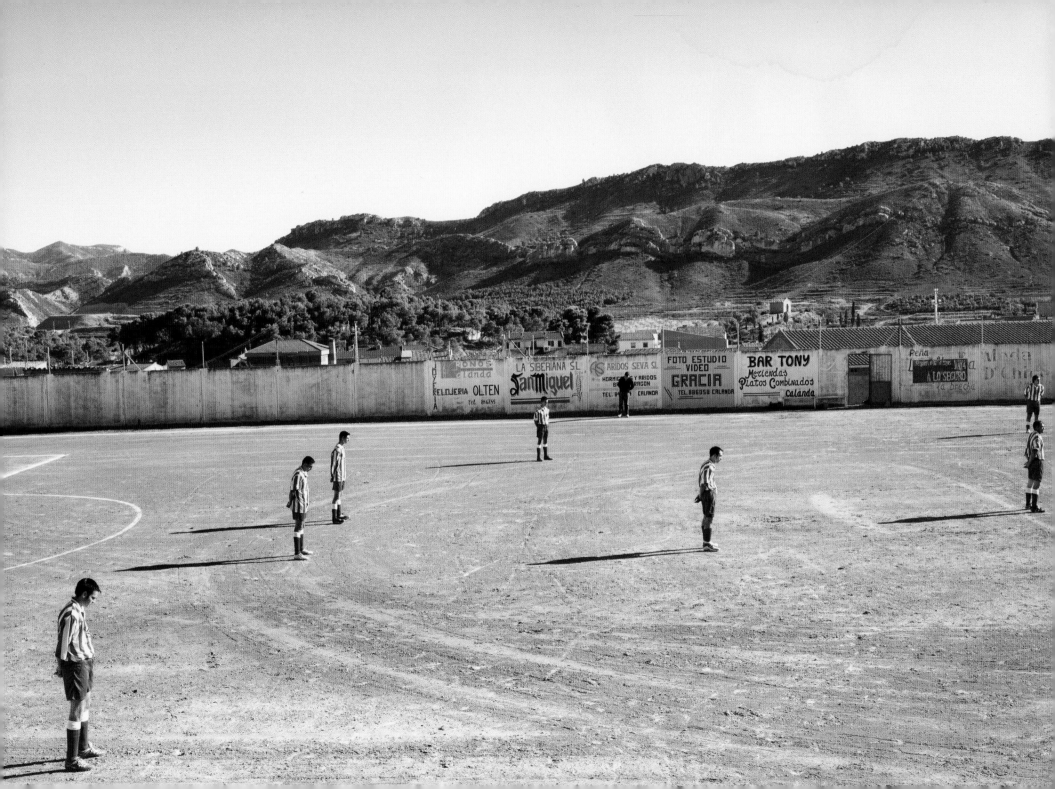

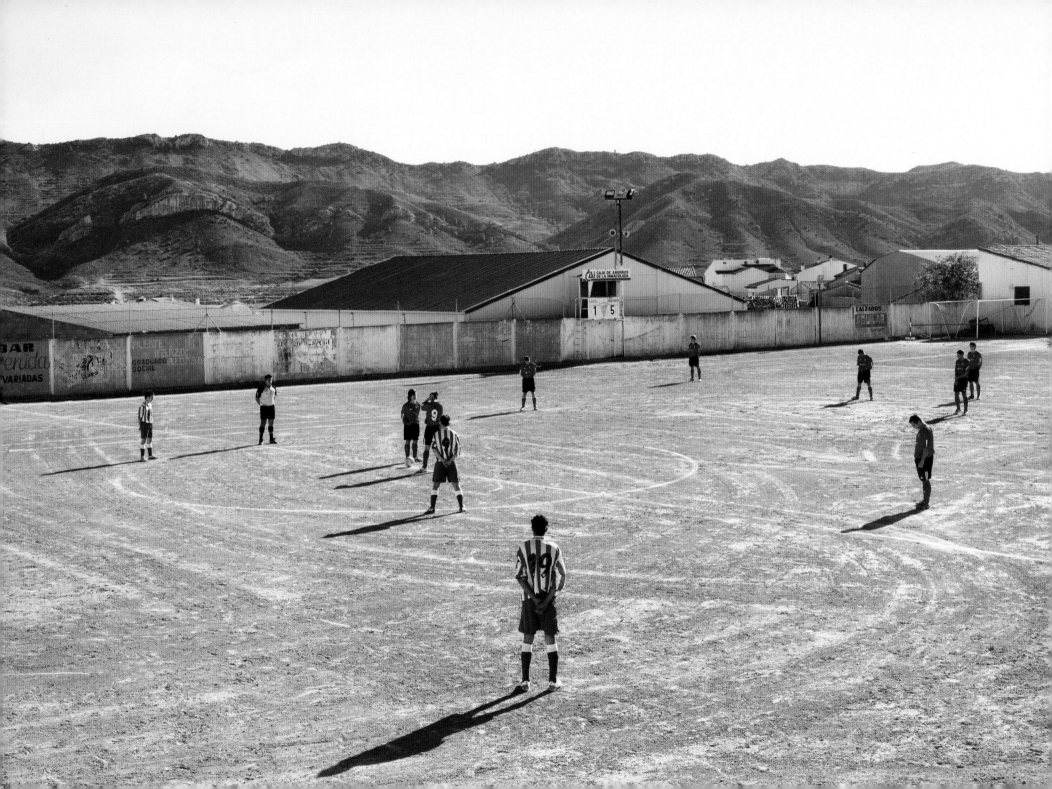

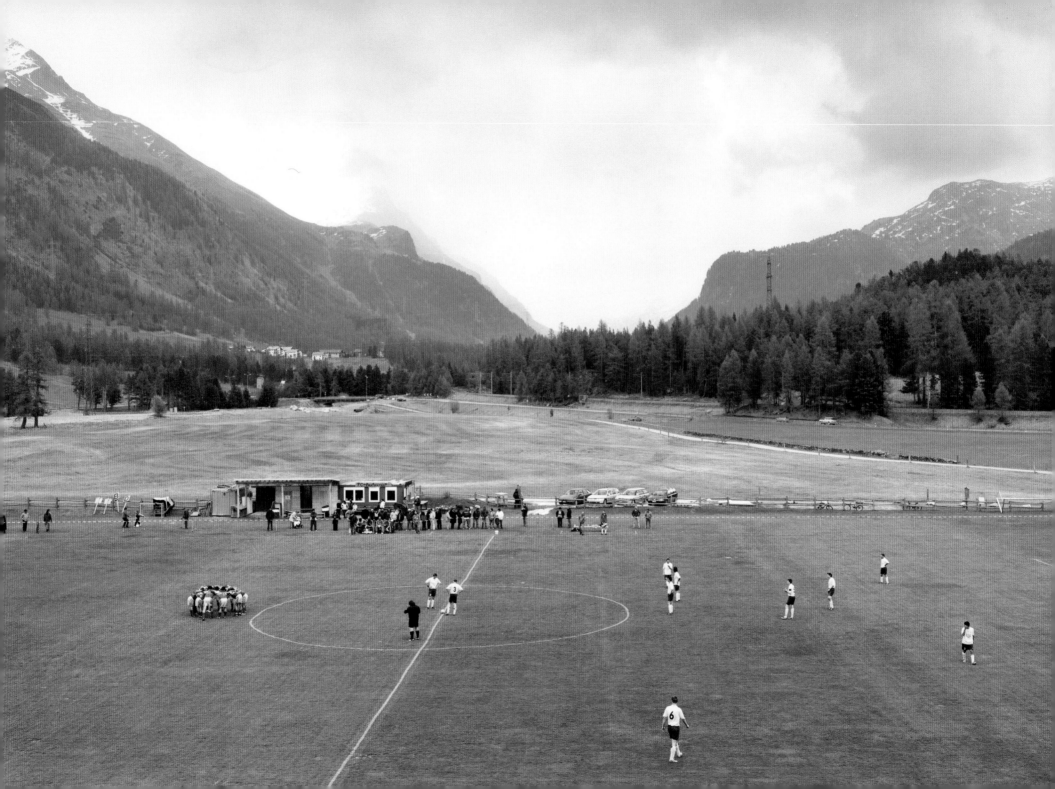

6.   Marseille, Frankreich

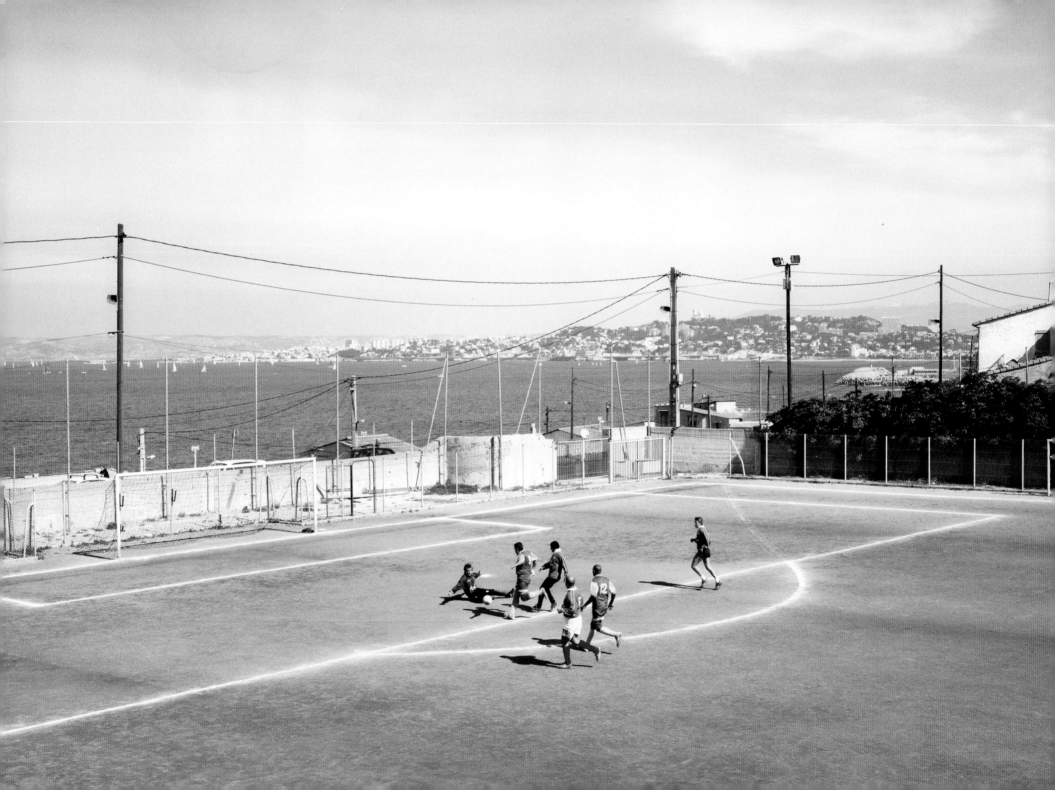

7.    Berlin, Deutschland

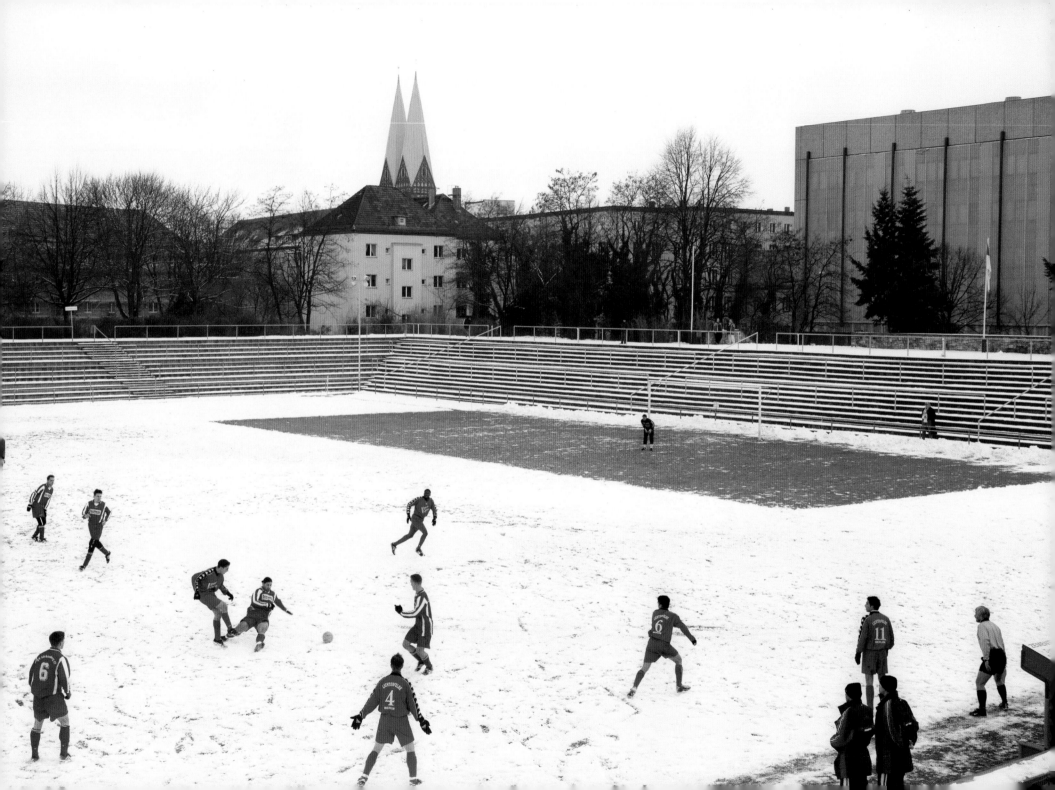

8.   Warley, England

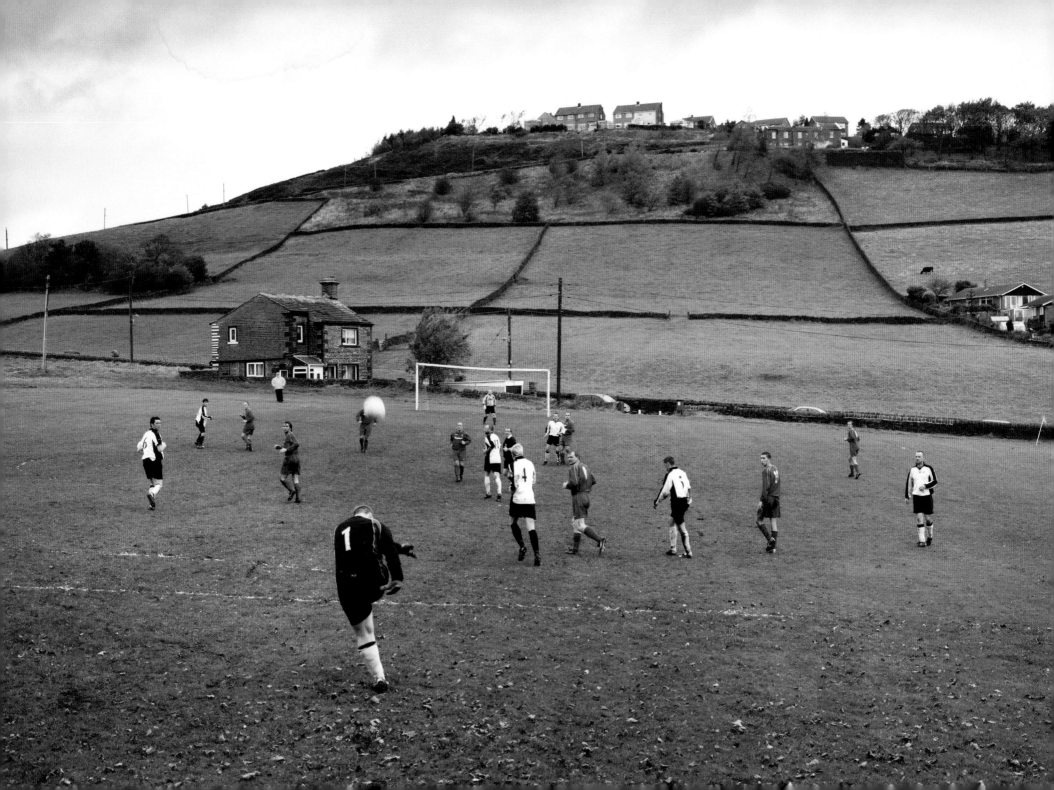

9.   Porto, Portugal

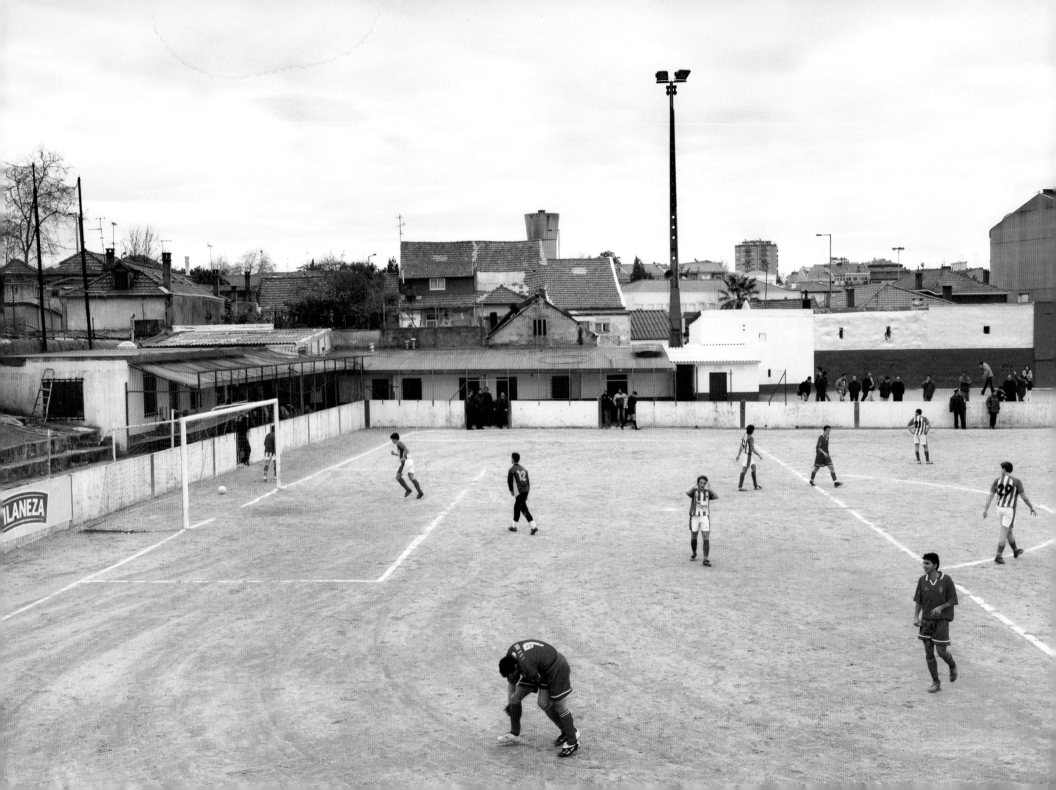

10.    Bartkowo, Polen

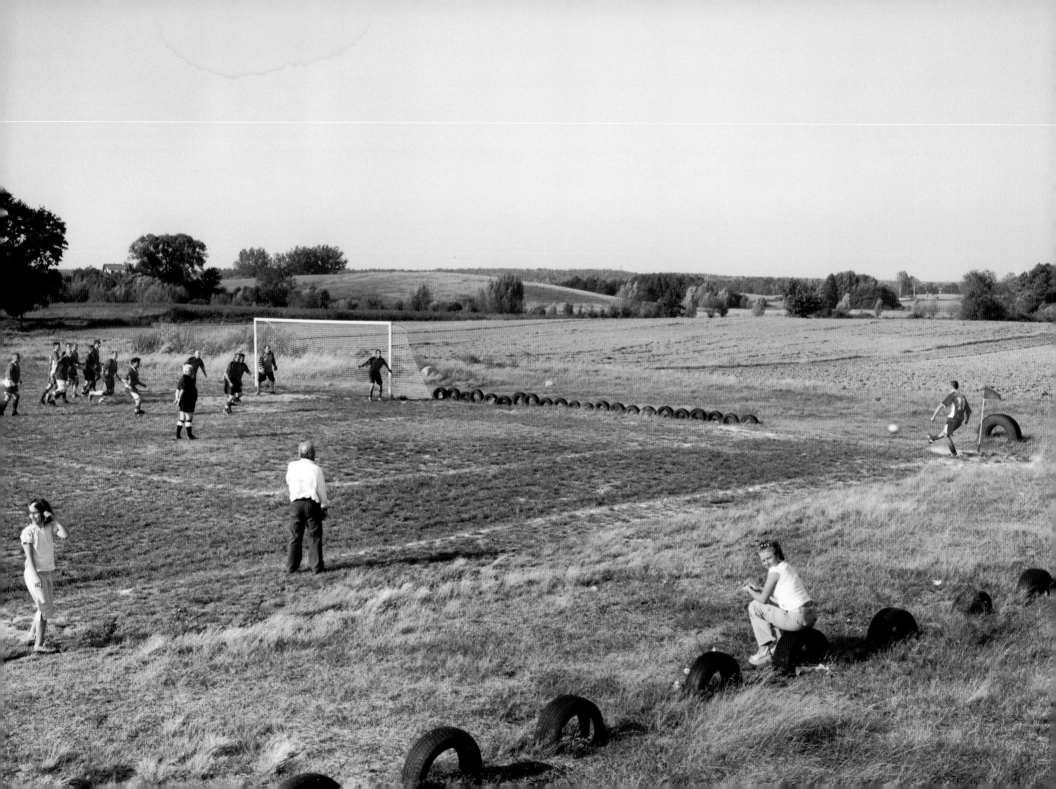

11.   Brakel, Belgien

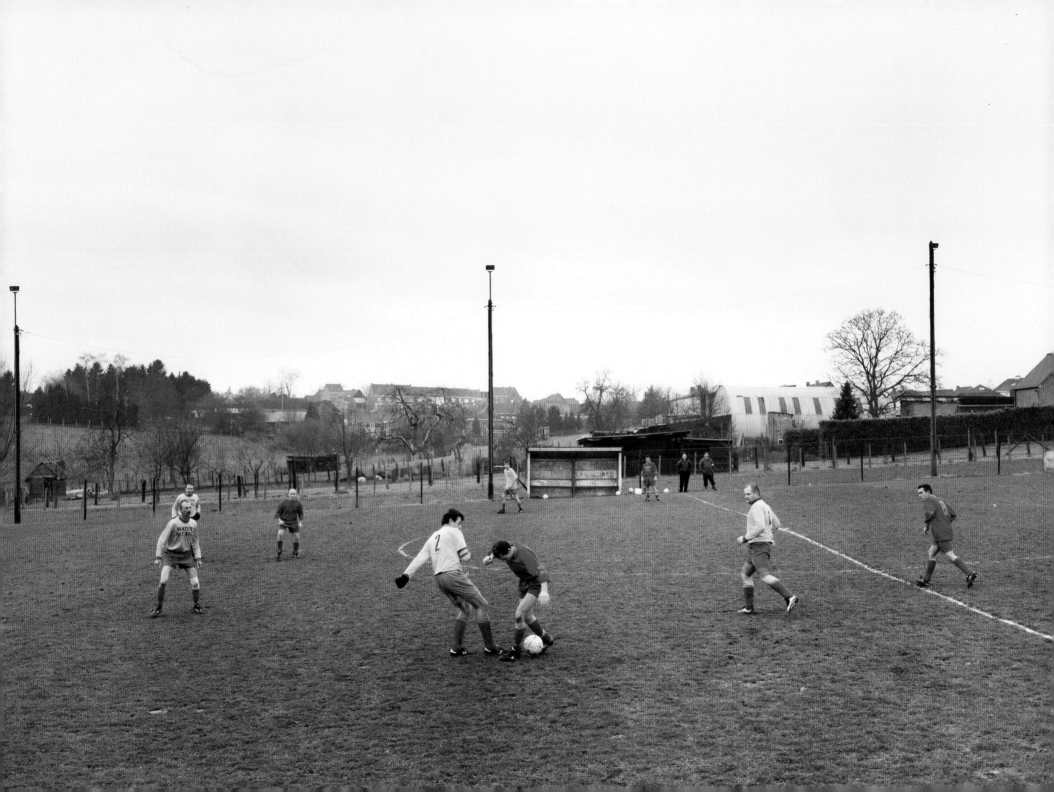

12.   Oppède, Frankreich

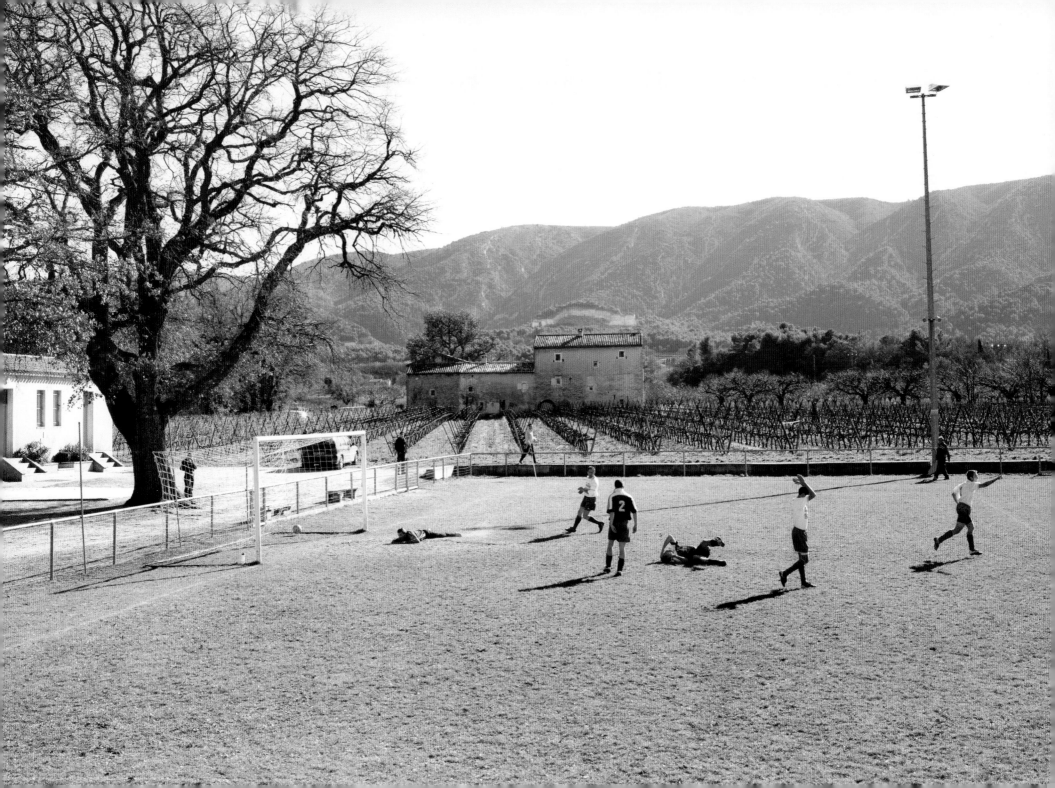

13.    Innerleithen, Schottland

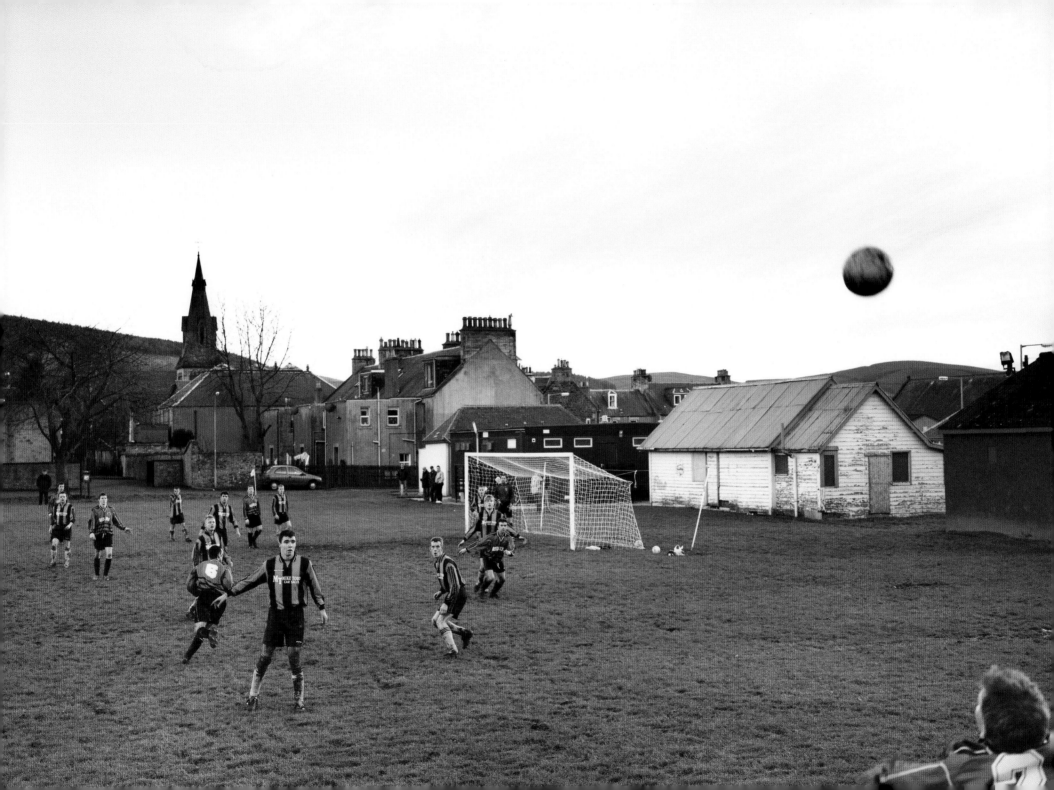

14.   Prato, Italien

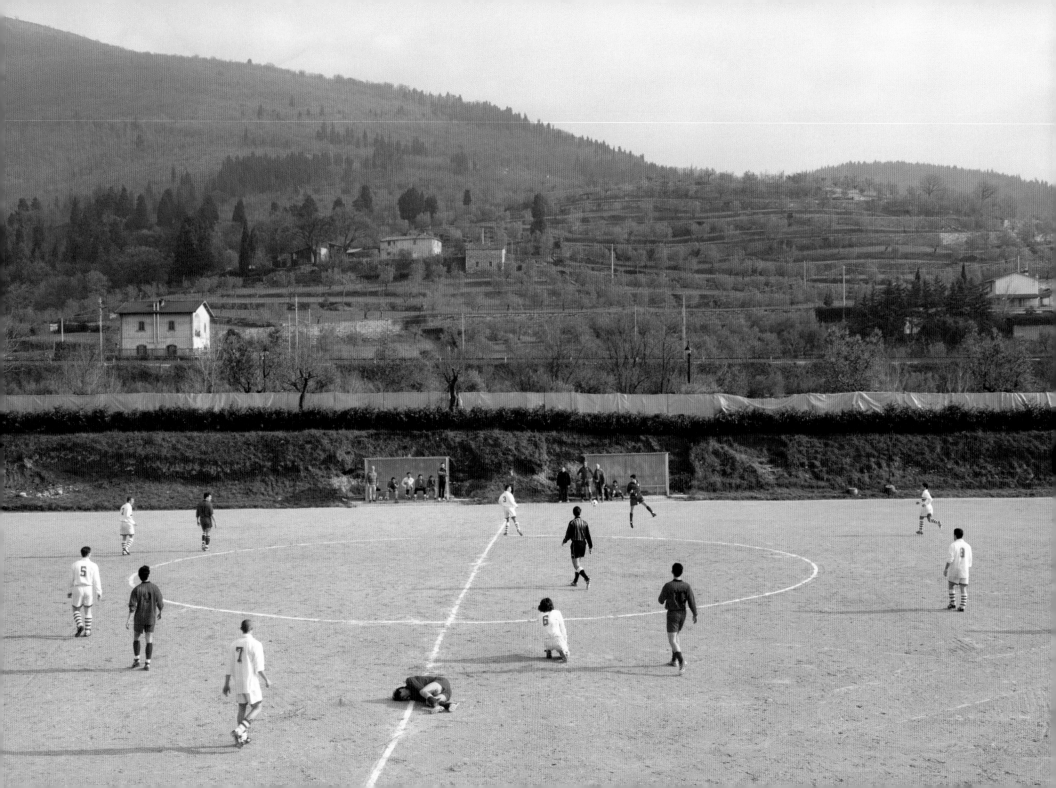

15.   Radlje, Slowenien

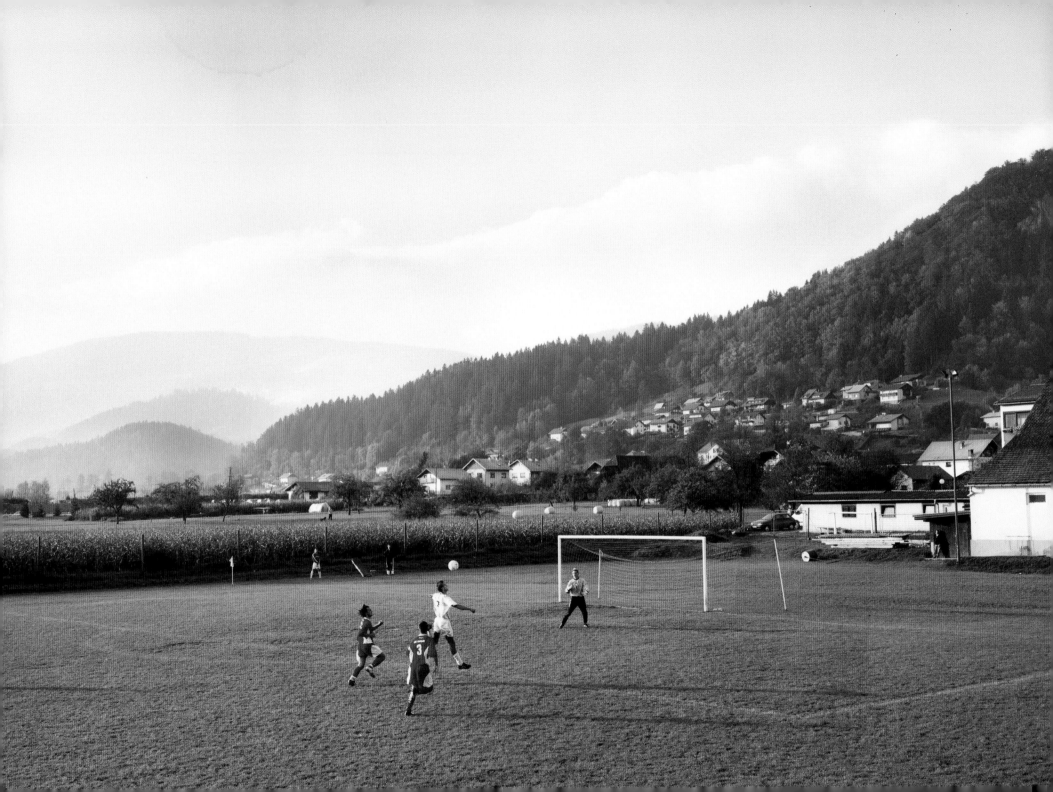

16.    Torrenueva, Spanien

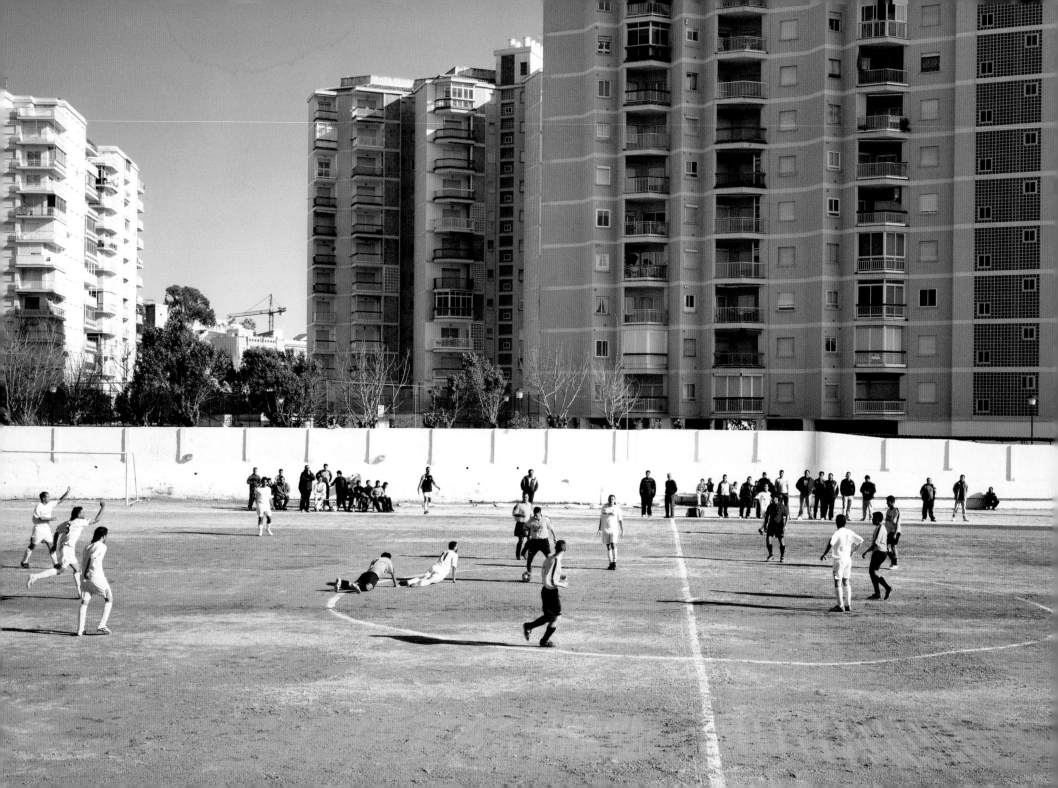

17.    Consett, England

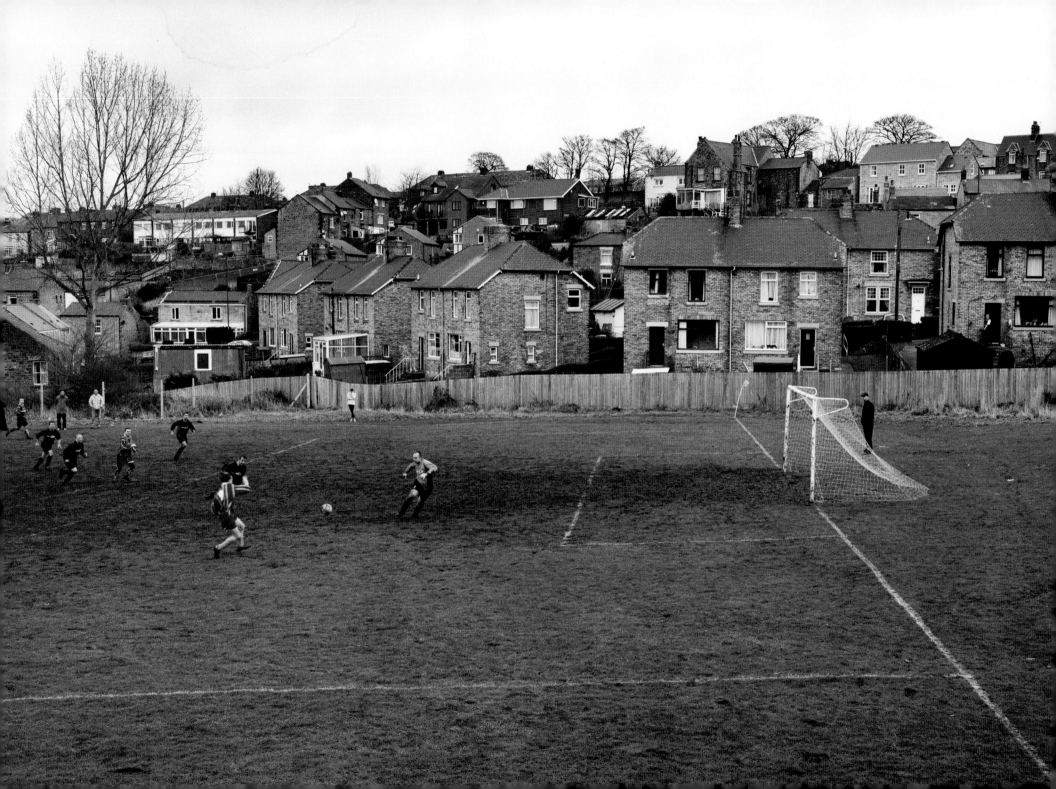

18.    Marxloh, Deutschland

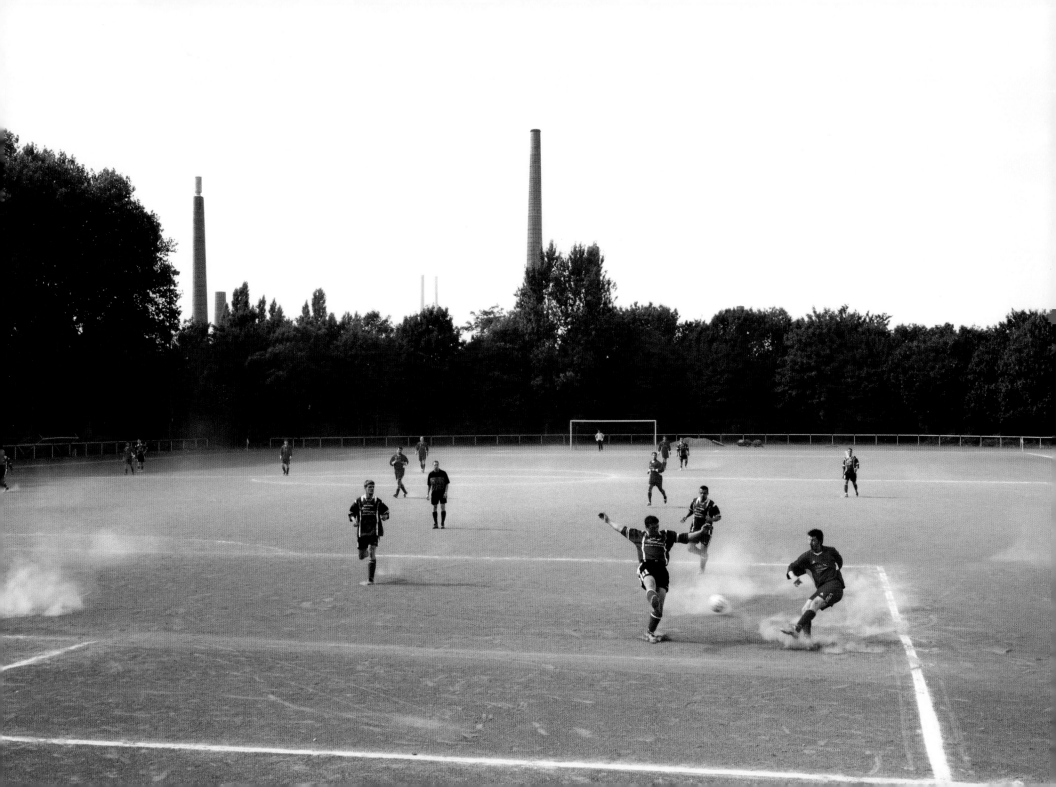

19.   Lourmarin, Frankreich

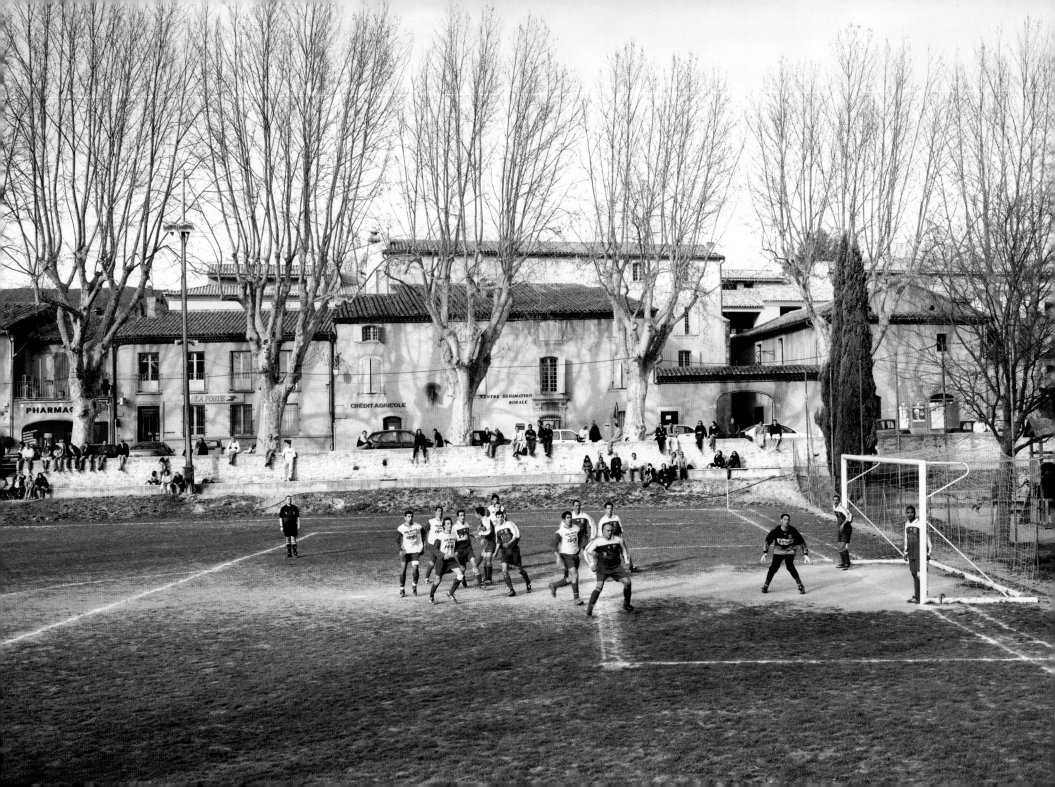

20.   Bradford, England

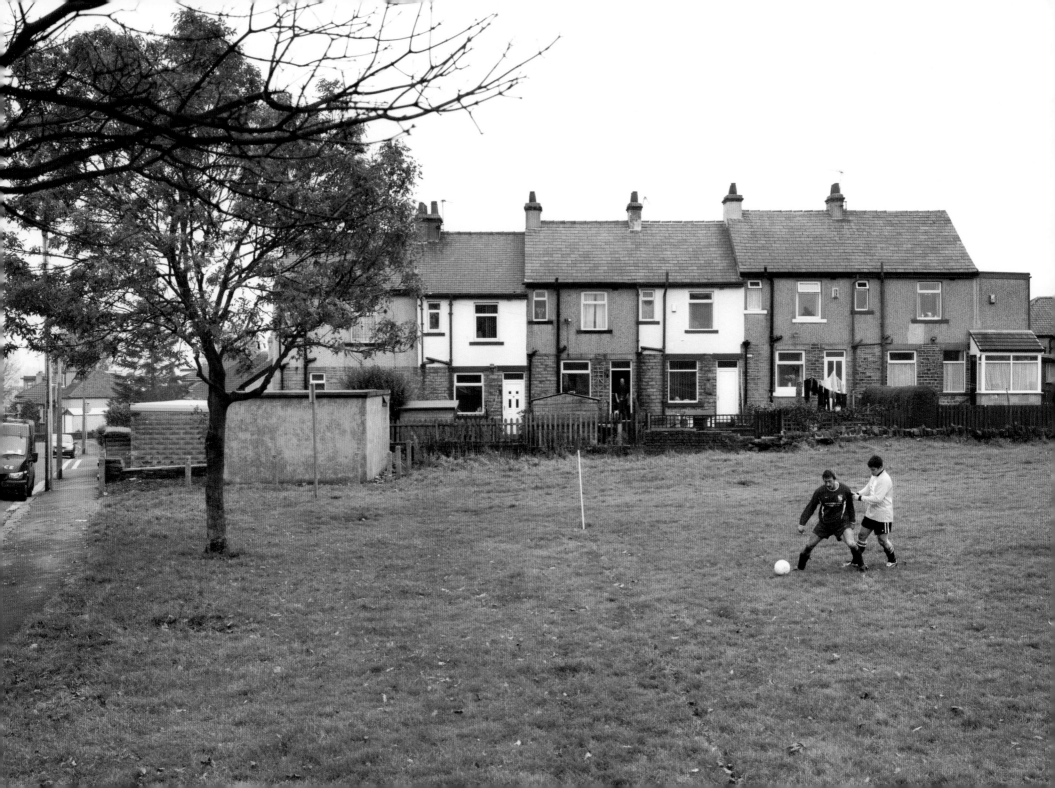

21.    Cumeeira, Portugal

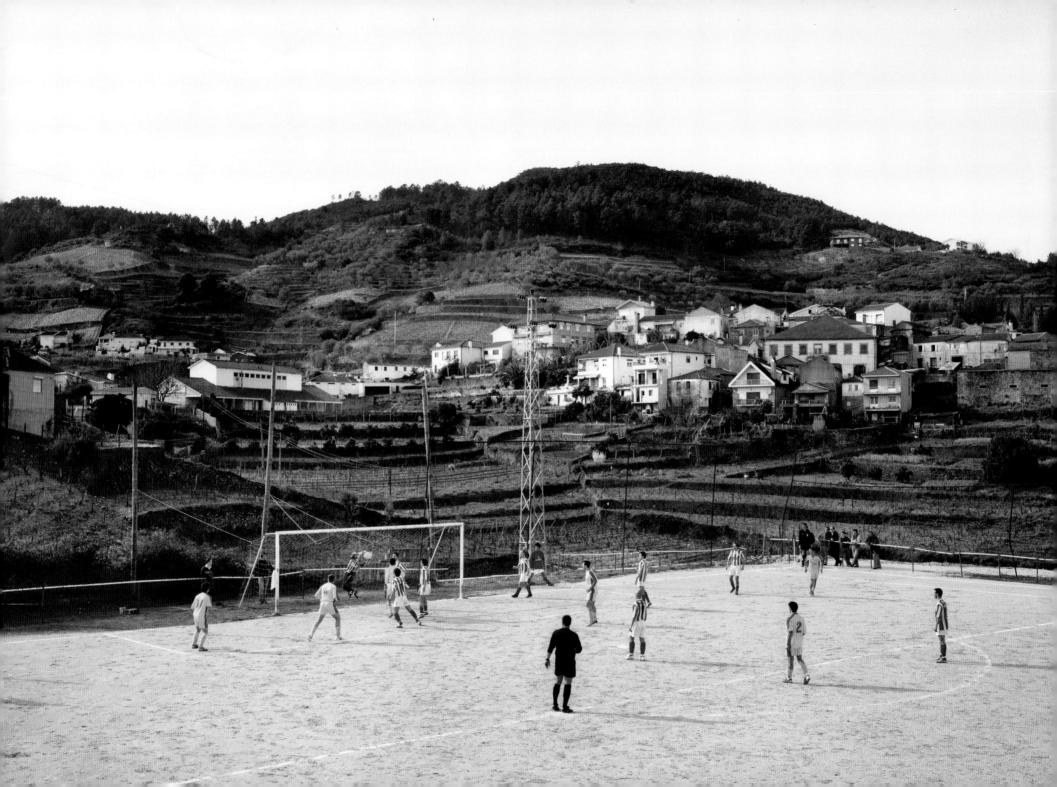

22.   Bors, Rumänien

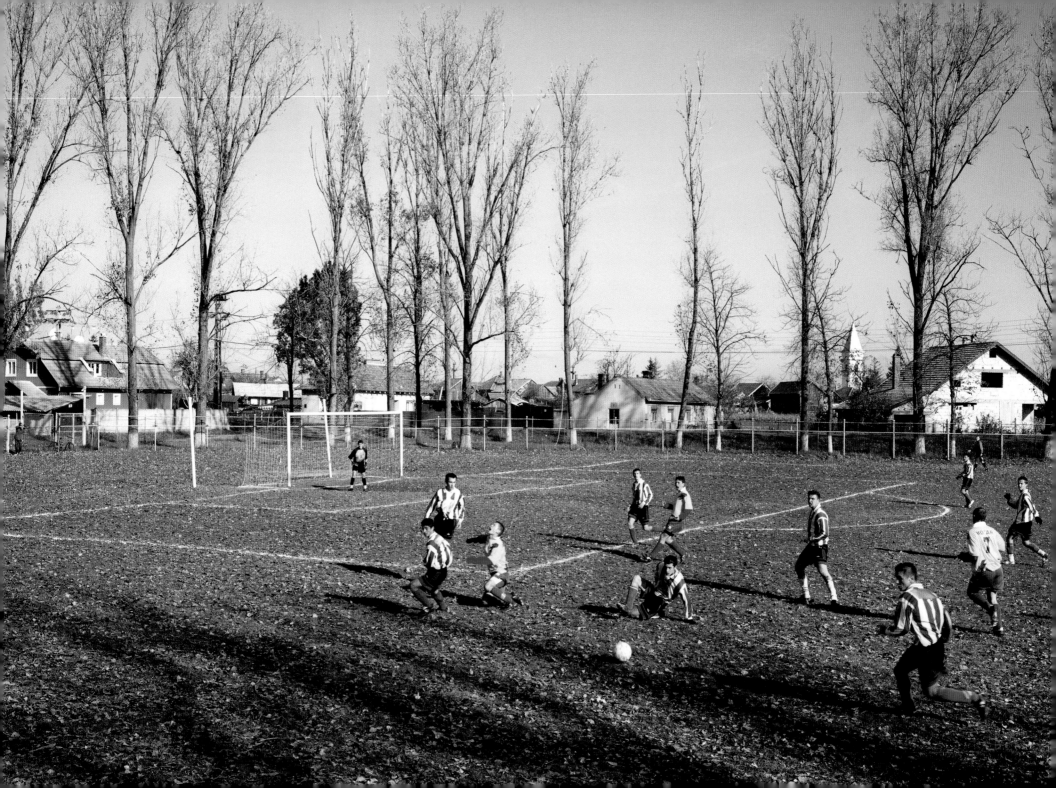

23.  Hindeloopen, Niederlande

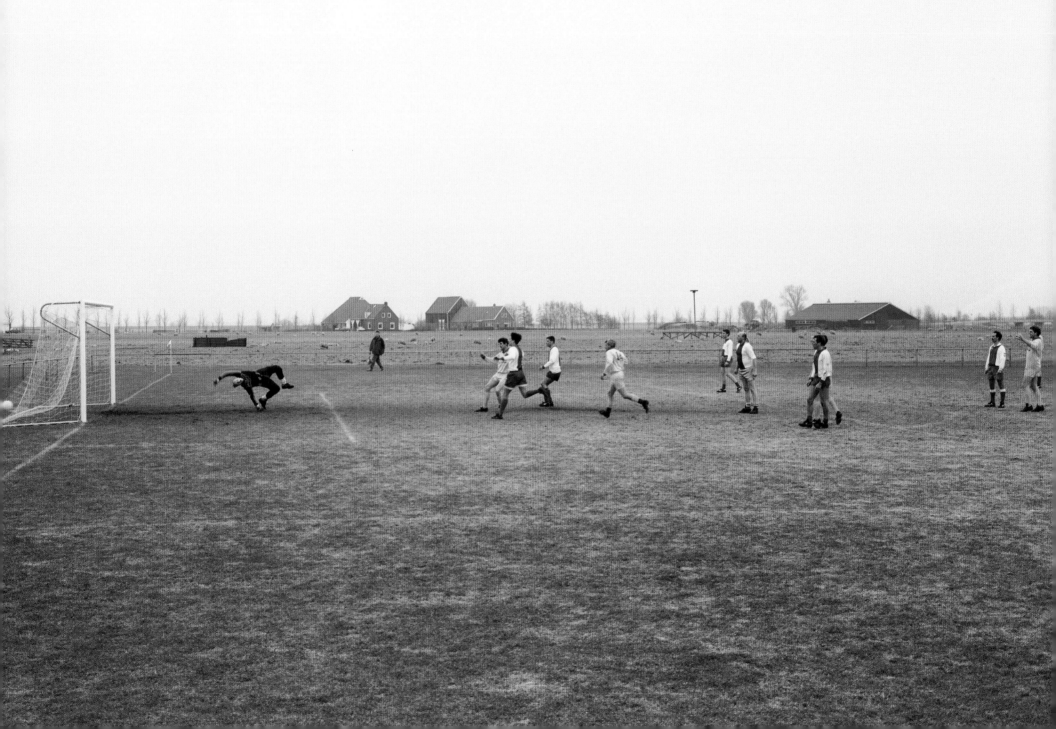

24.    Budapest, Ungarn

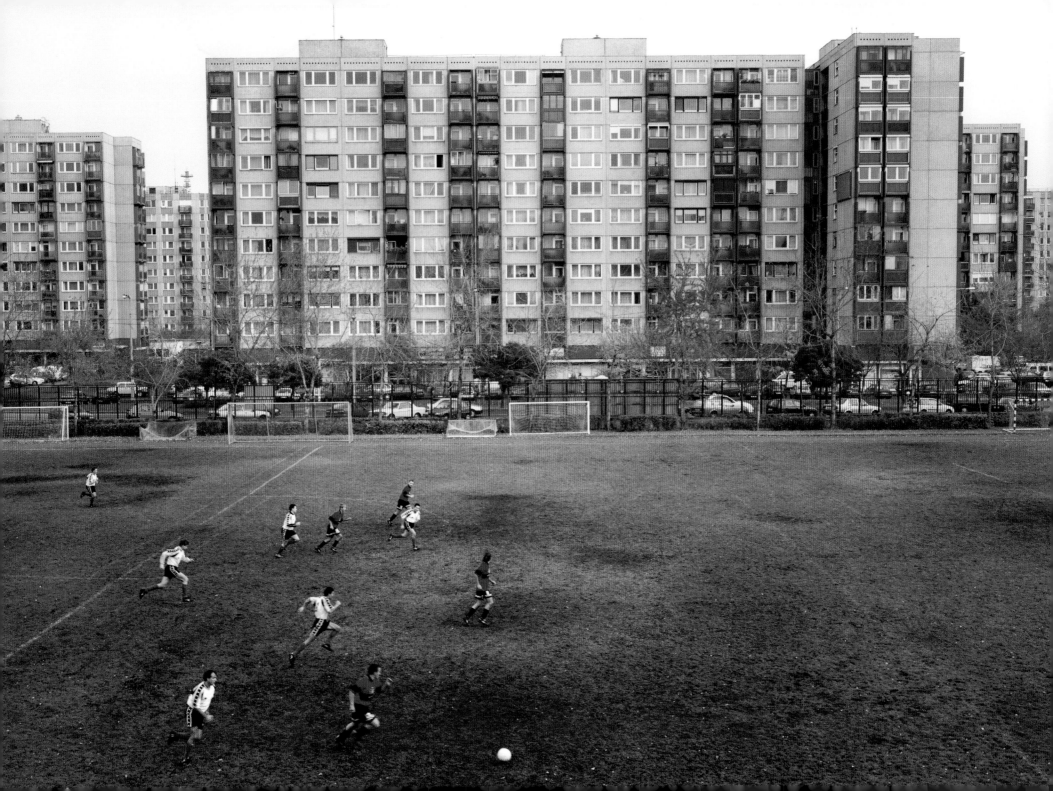

25.   Beire, Portugal

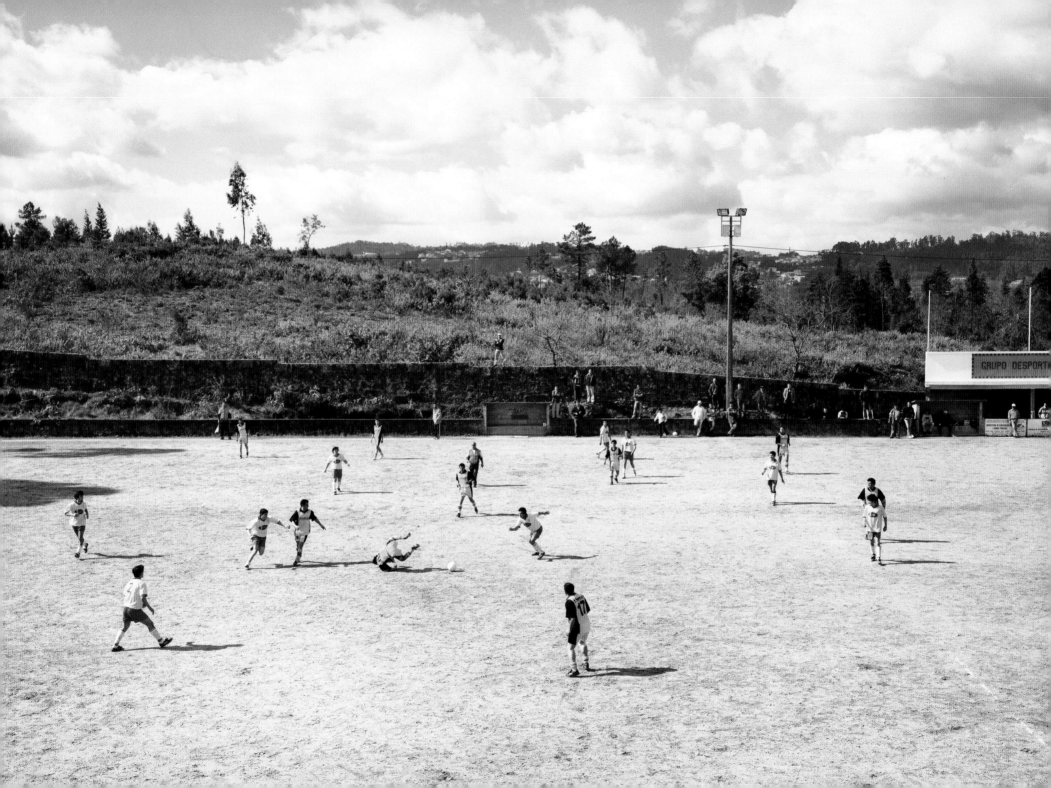

26.    Caragh, Irland

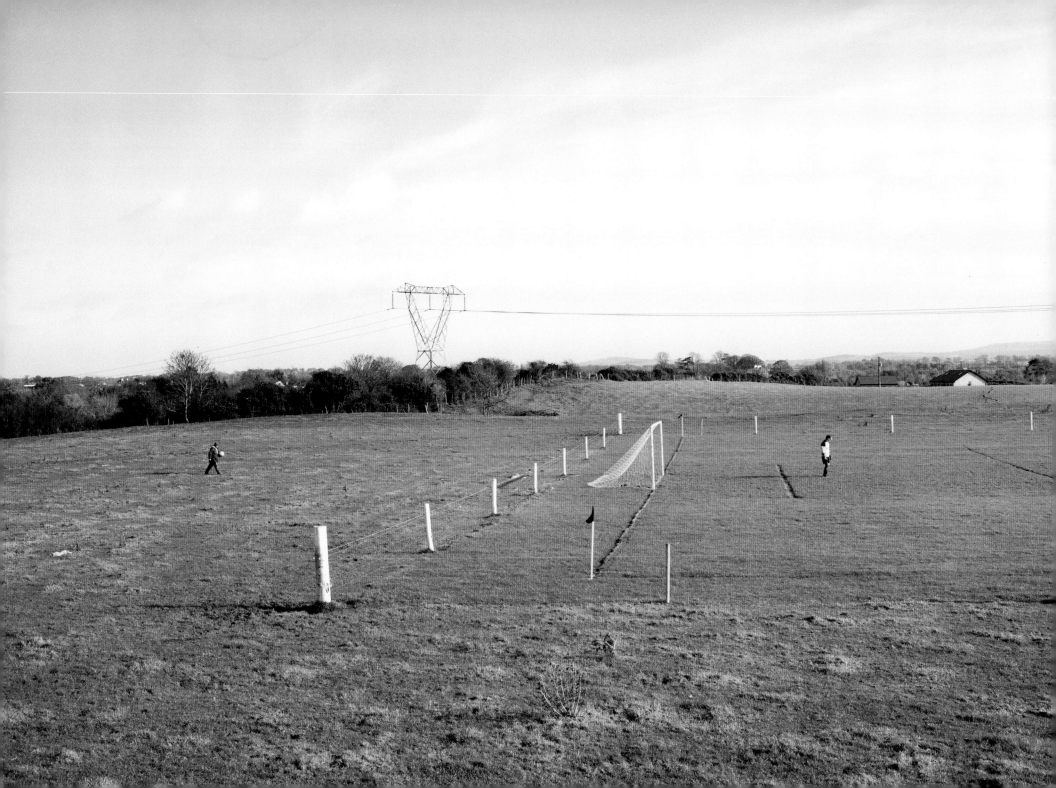

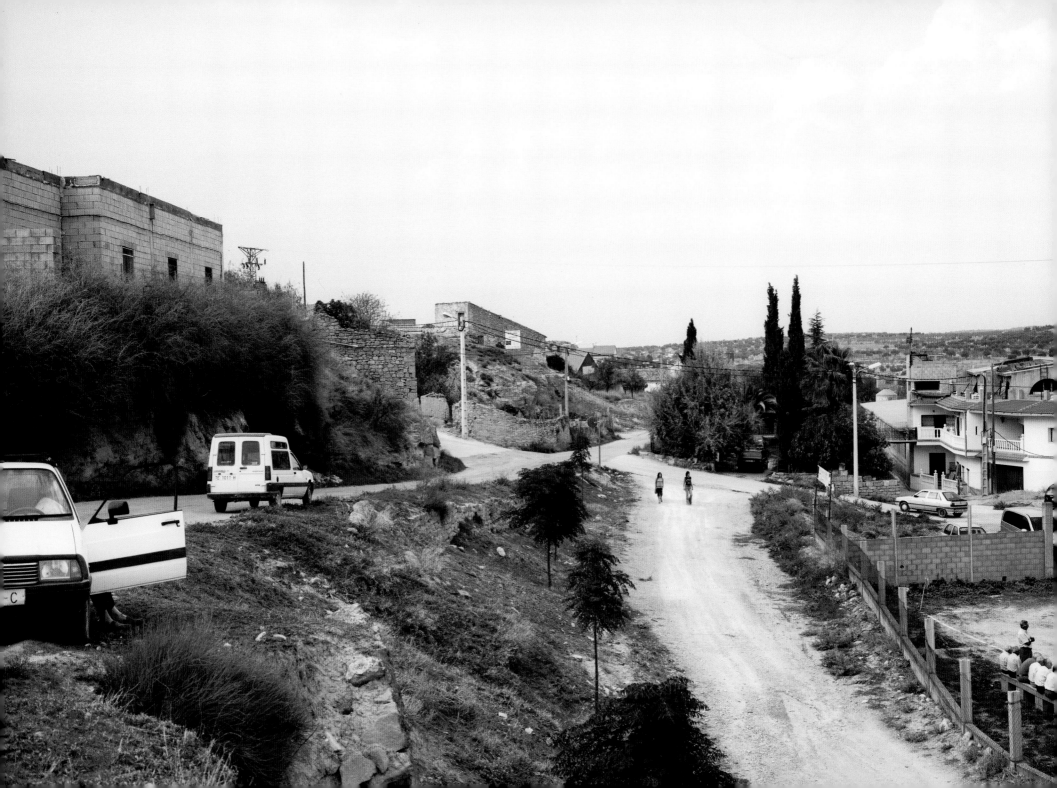

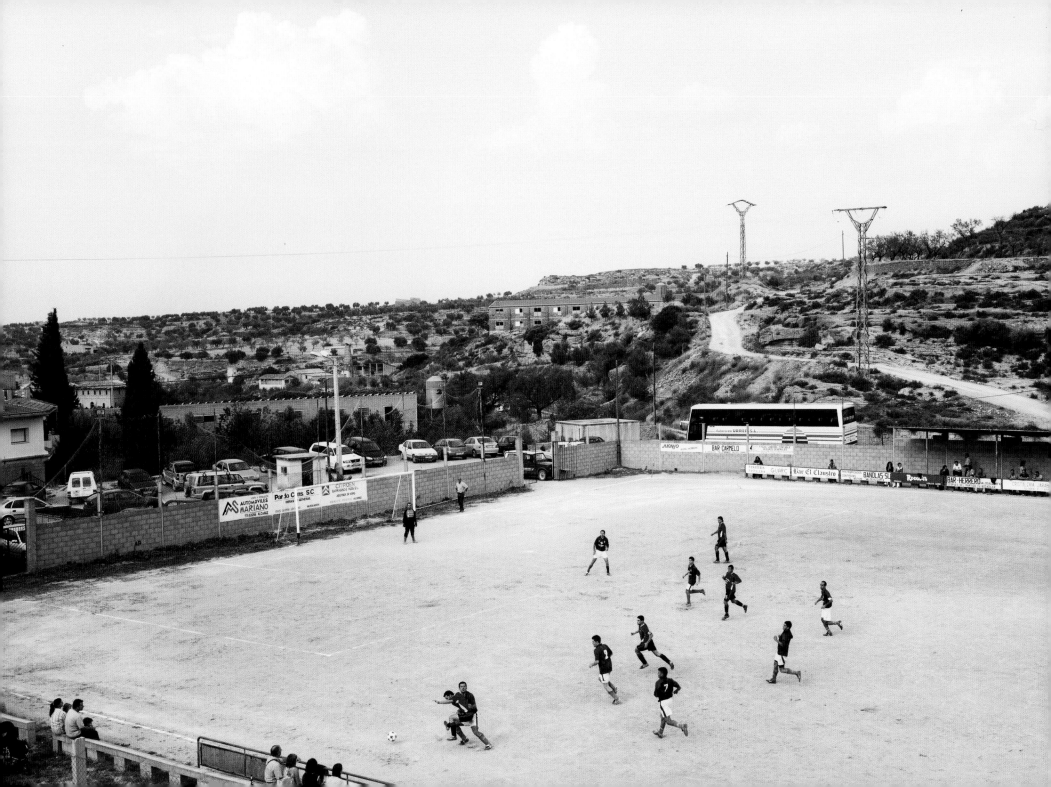

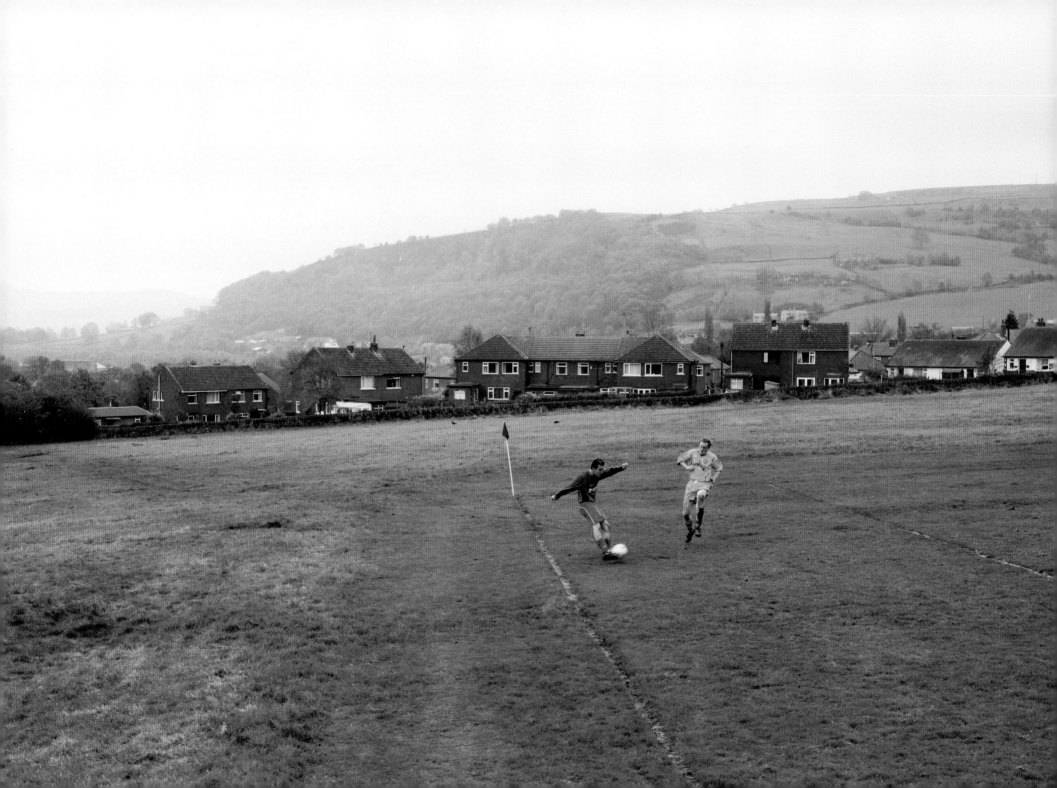

30. Montemurlo, Italien

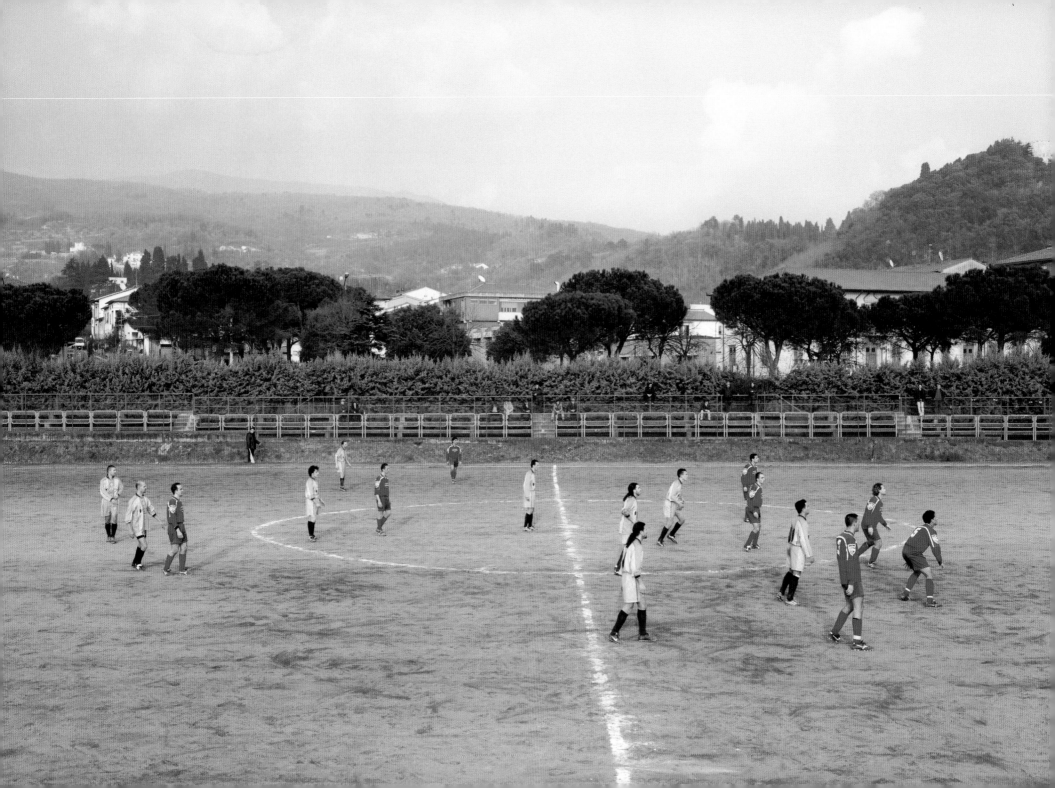

31. Elversele, Belgien

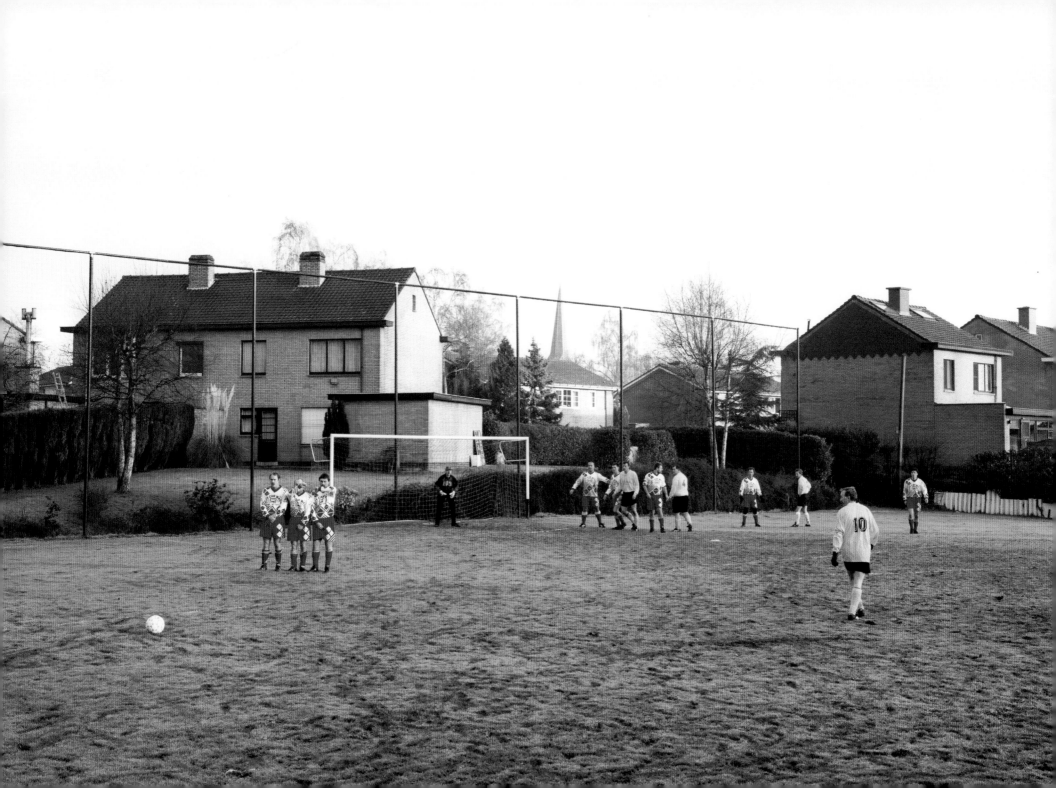

32.    La Mede, Frankreich

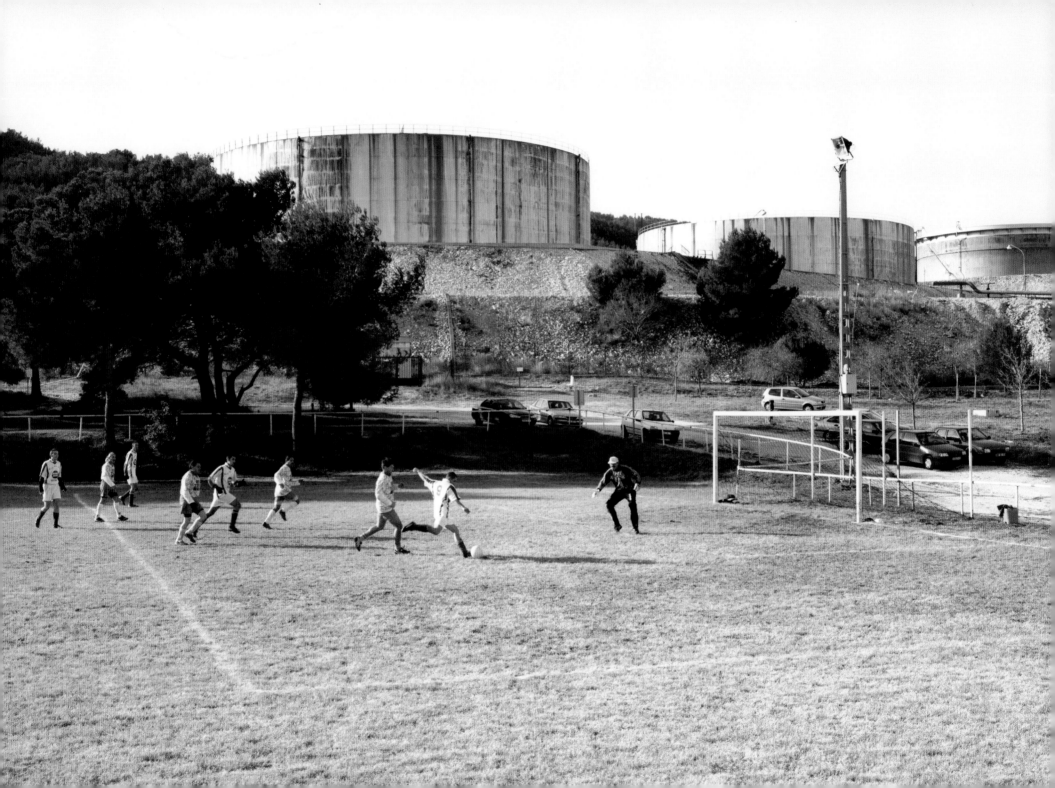

33.    Pontycymer, Wales

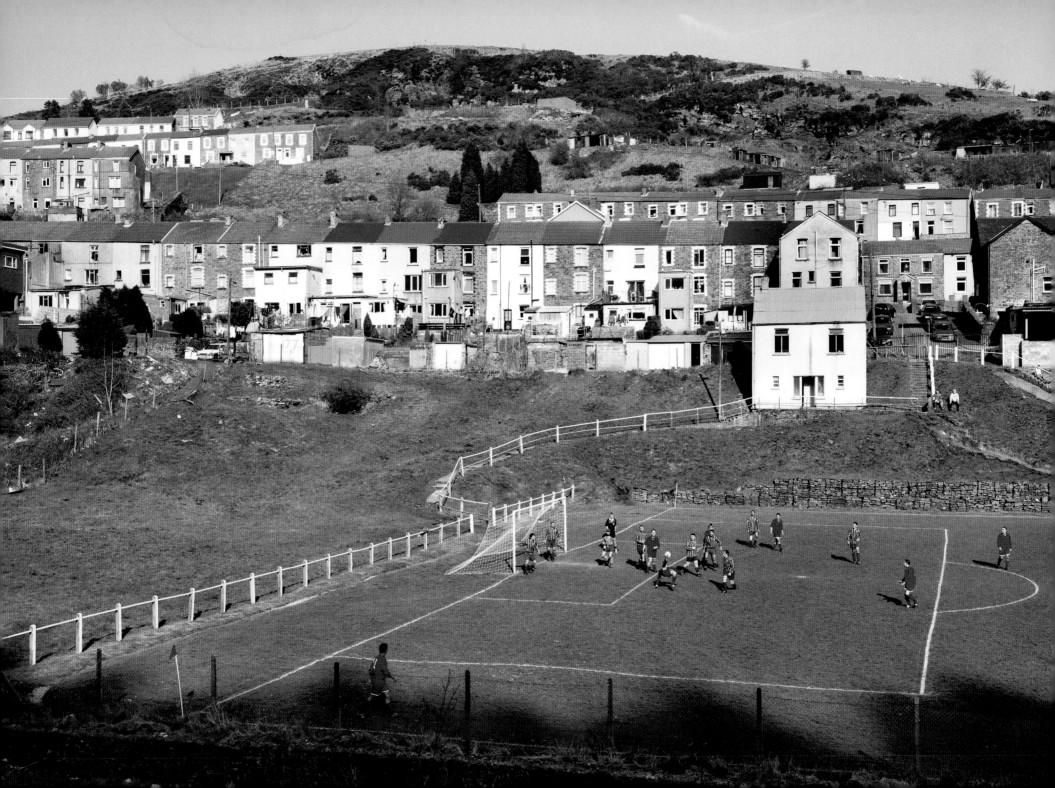

34. Villanueva de Gallego, Spanien

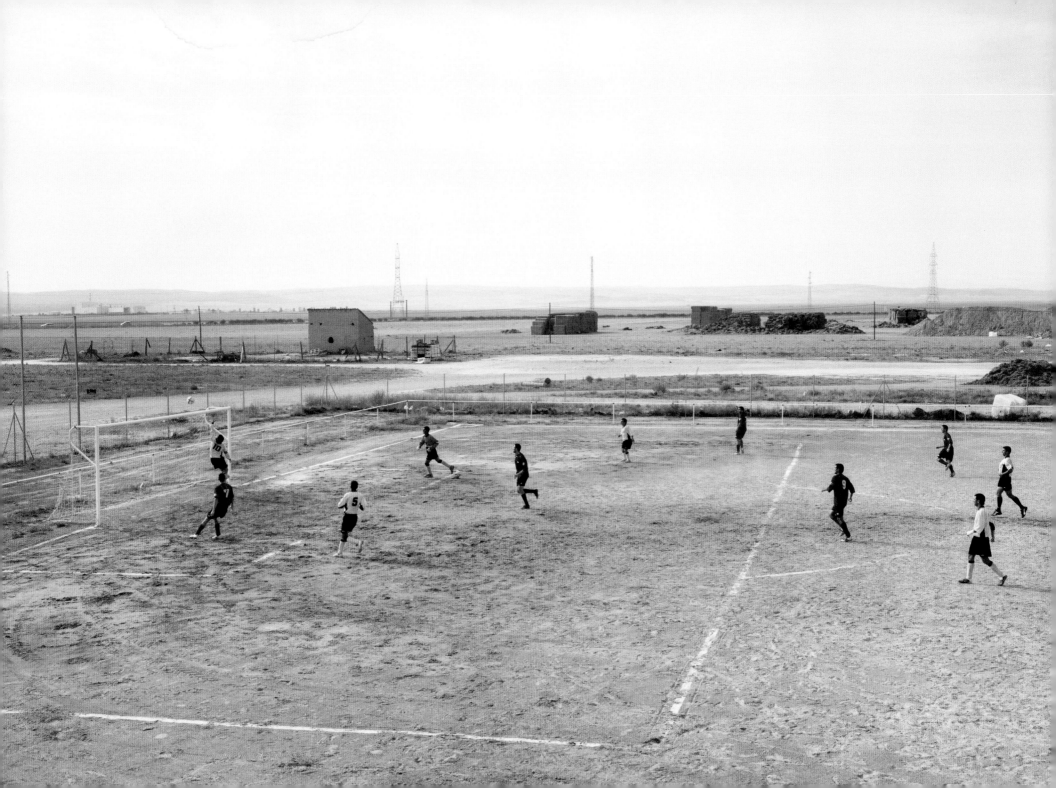

35.  Halifax, England

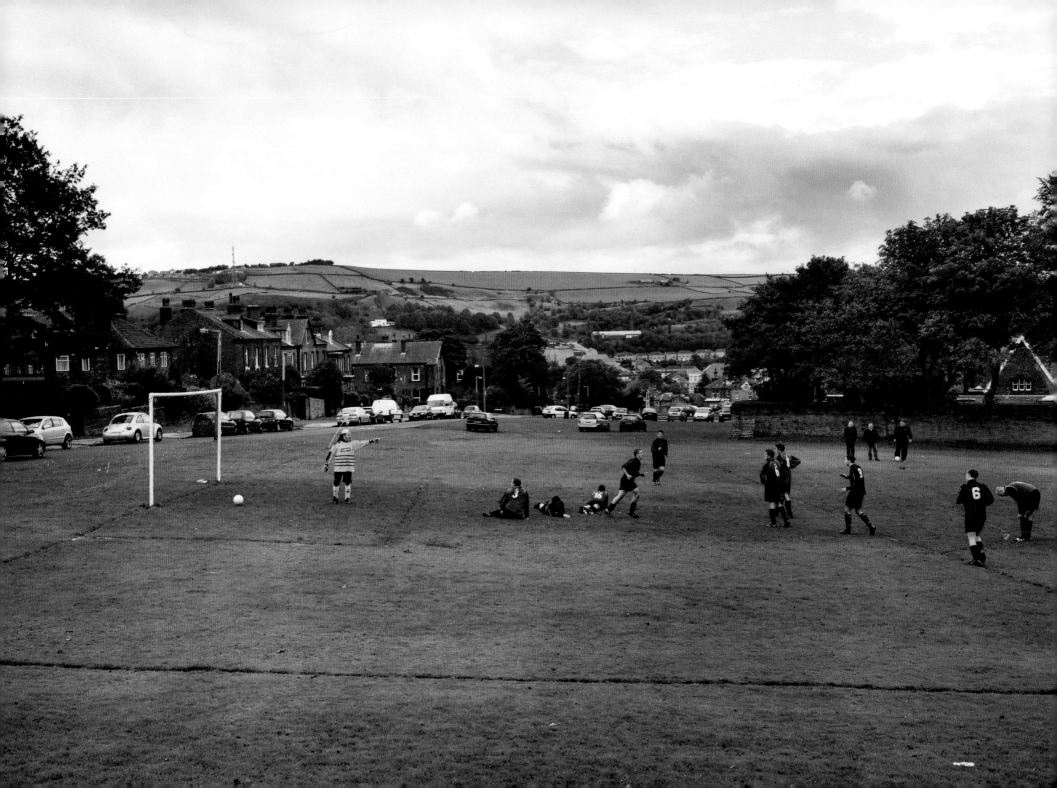

36.    Golzow, Deutschland

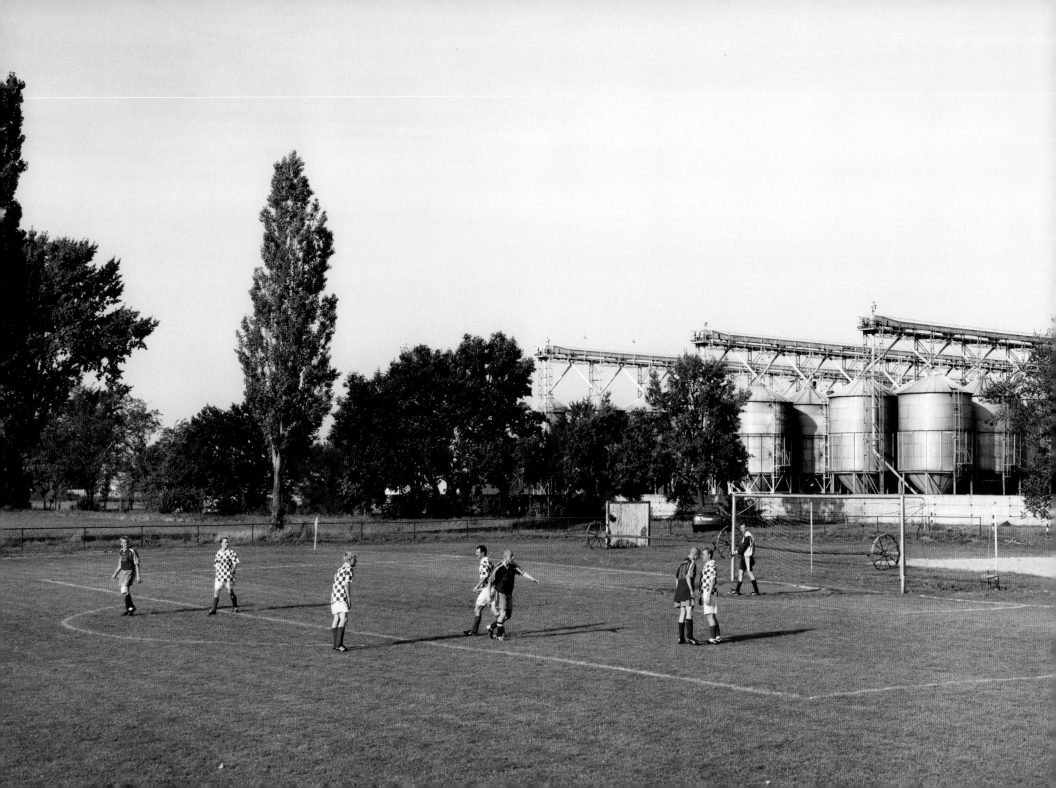

37.   Perafita, Portugal

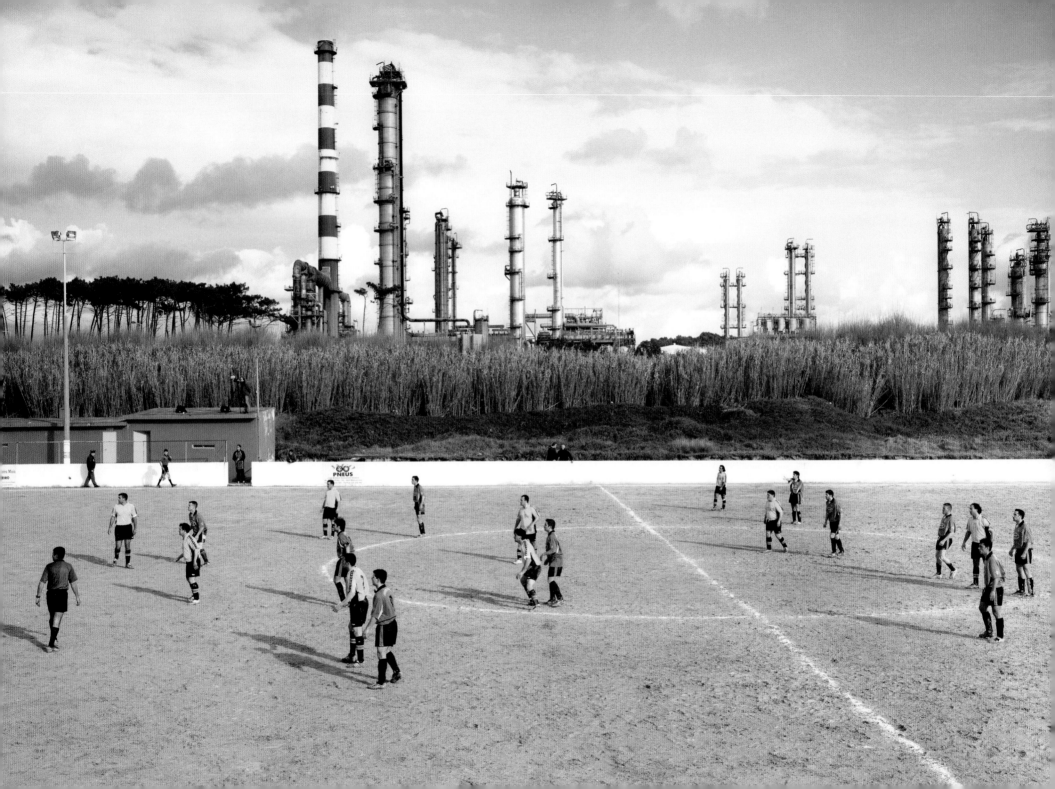

38.    Hamme, Belgien

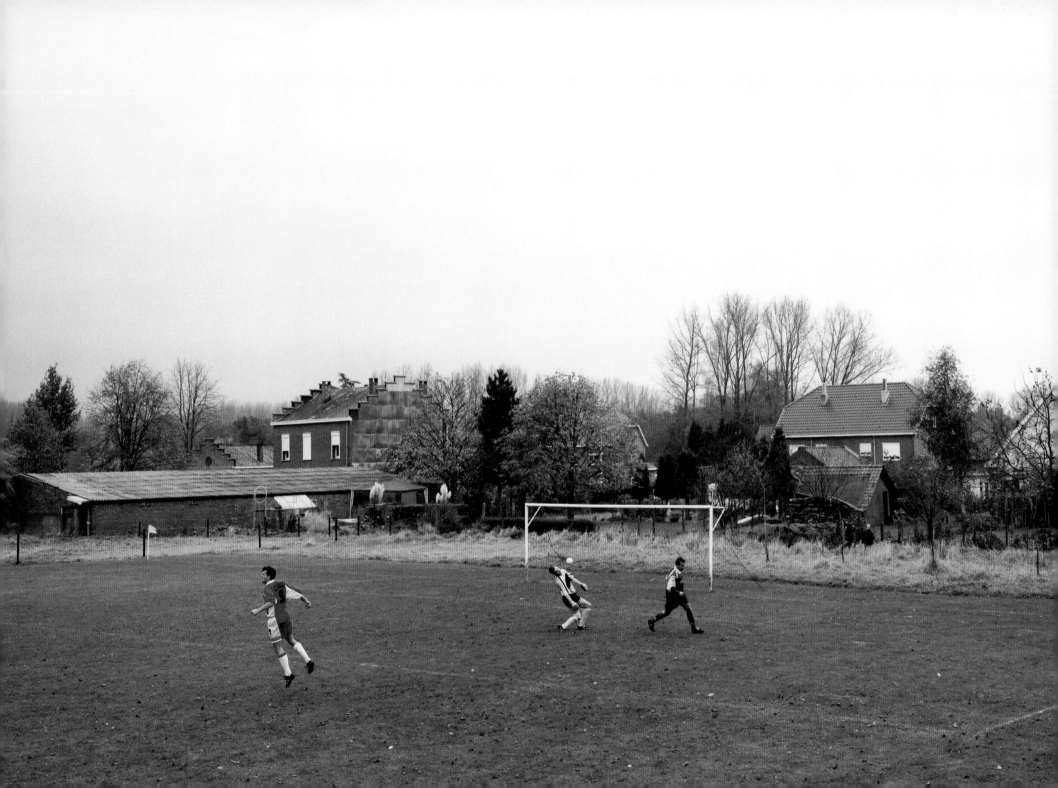

39.    Bugo, Italien

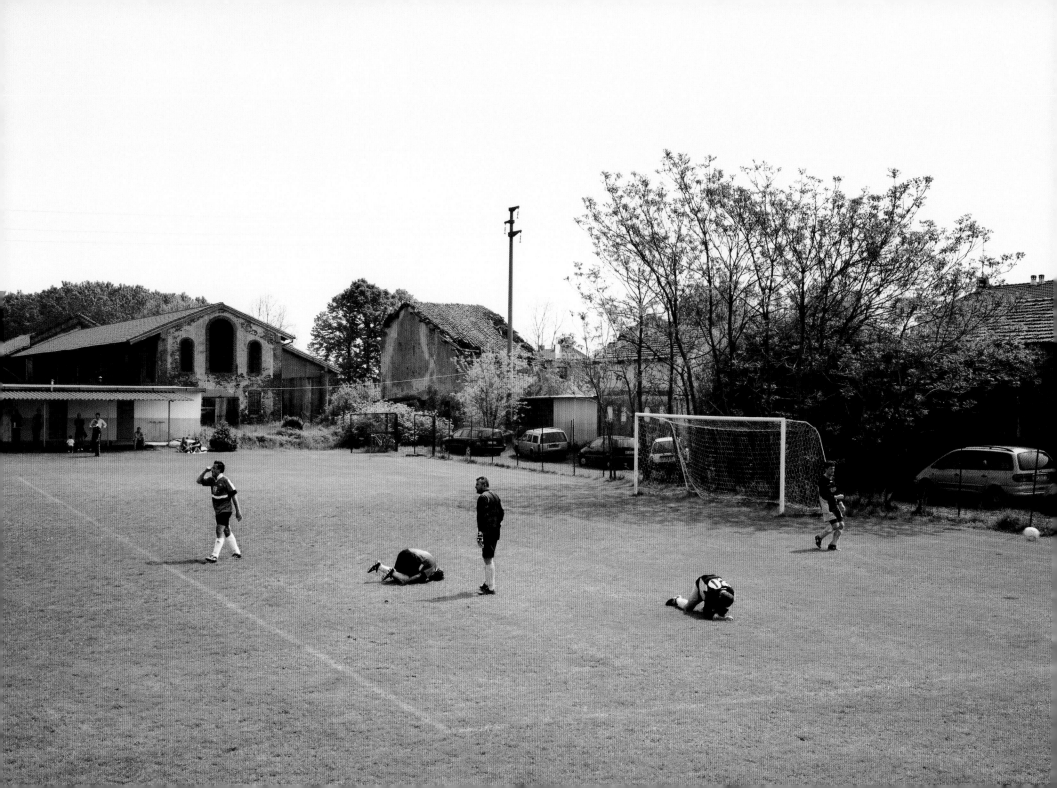

40.    Björkö, Schweden

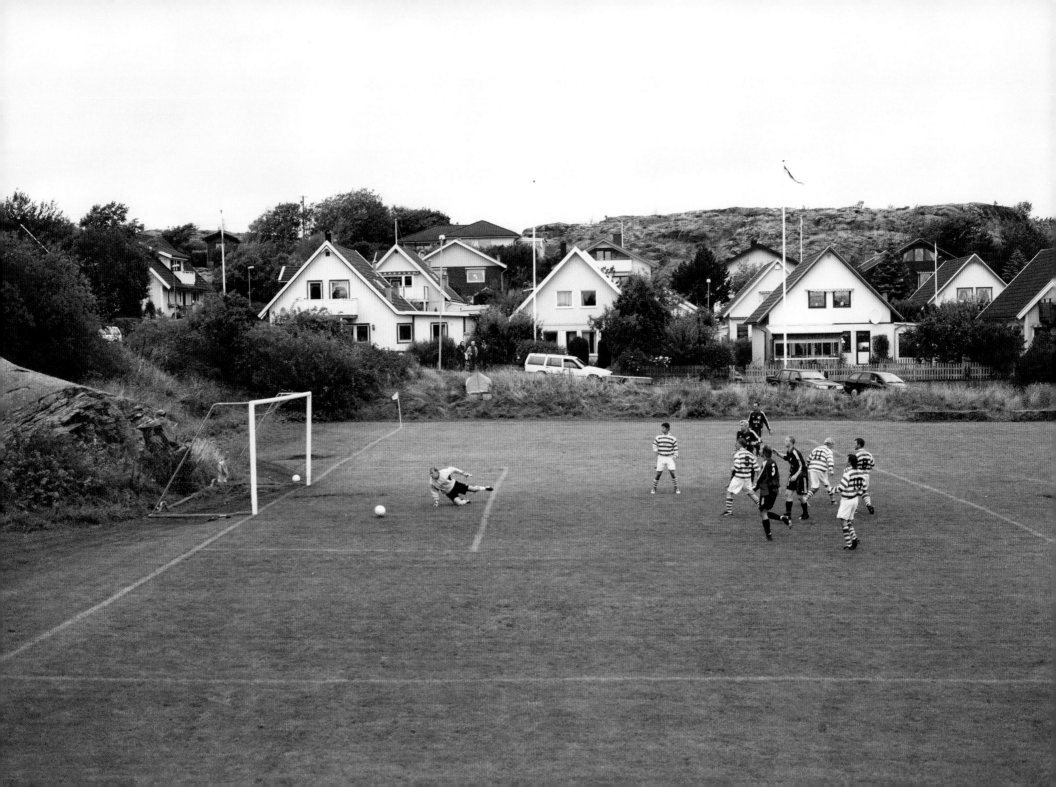

41.　Torrenueva, Spanien

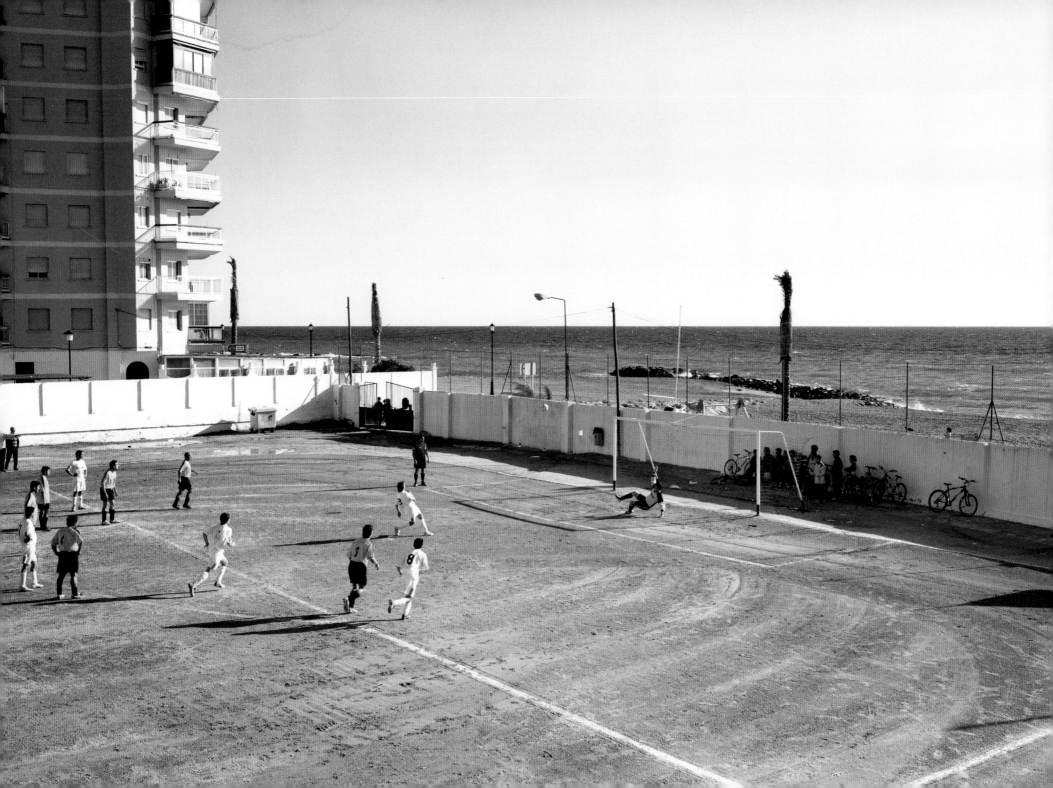

42.   Eisenerz, Österreich

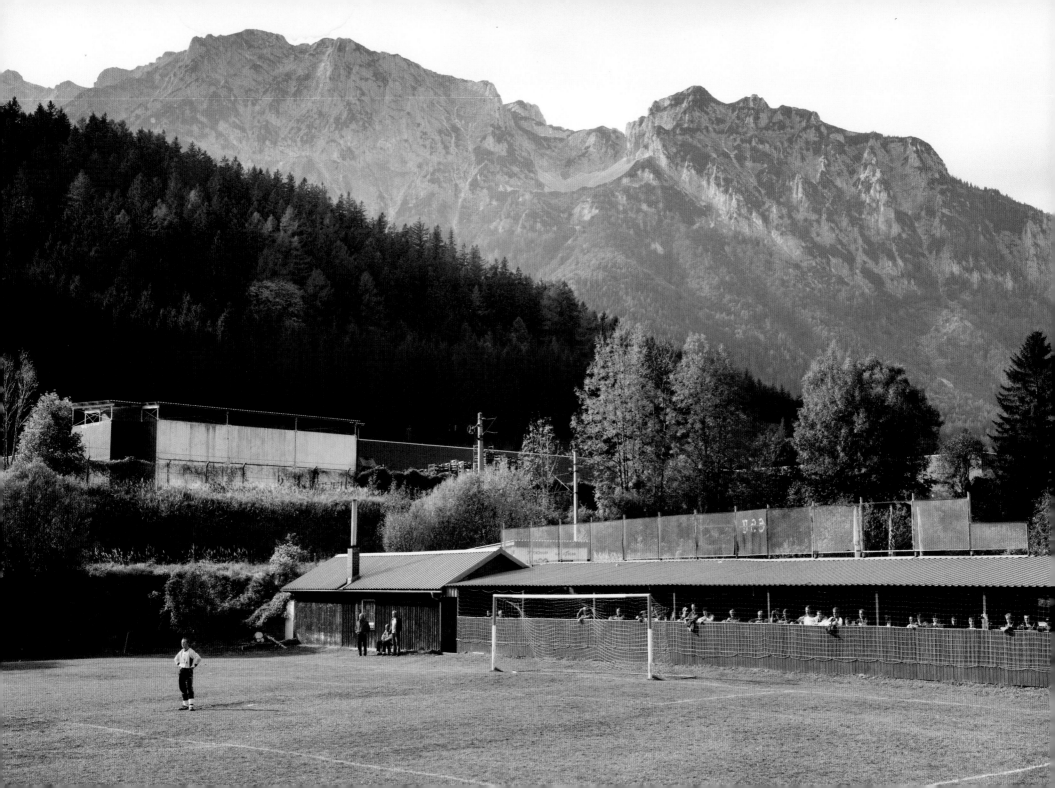

43. St. Chamas, Frankreich

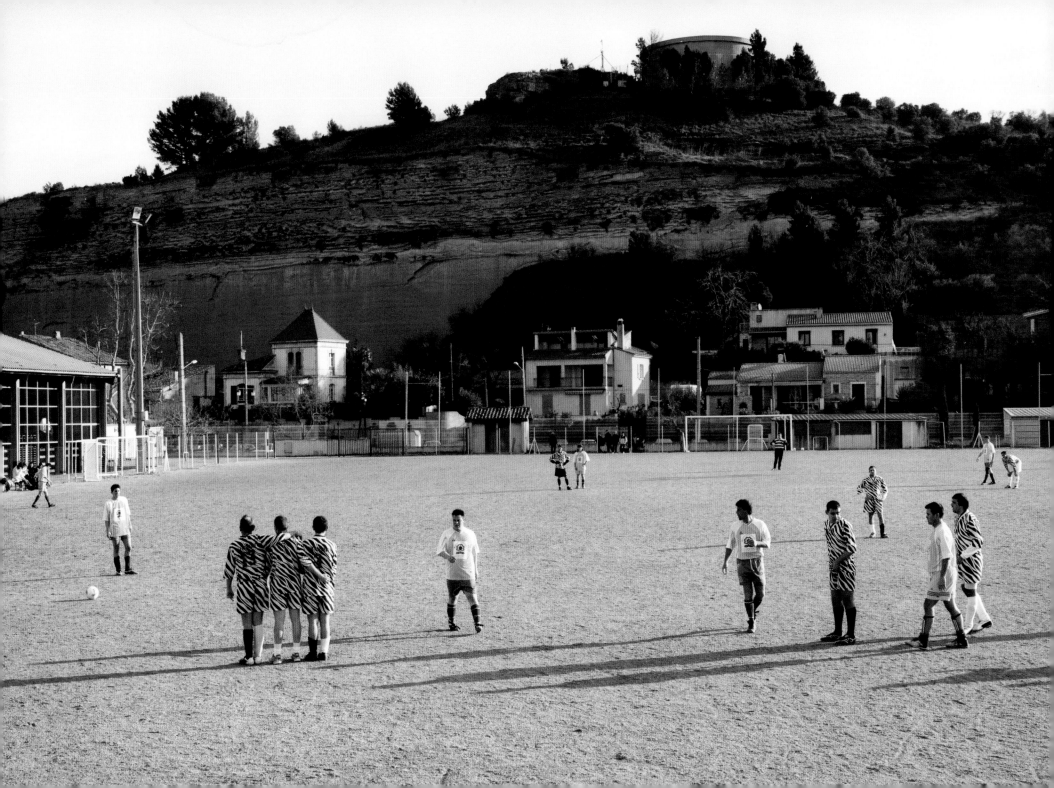

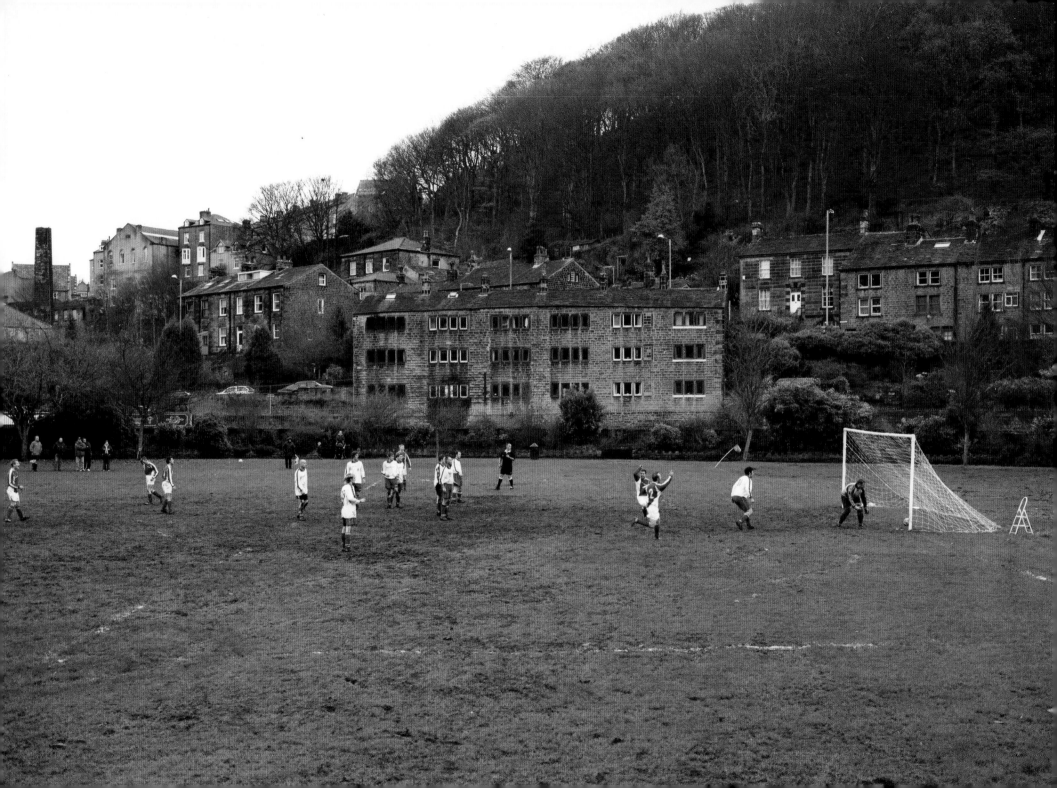

45.   Perafita, Portugal

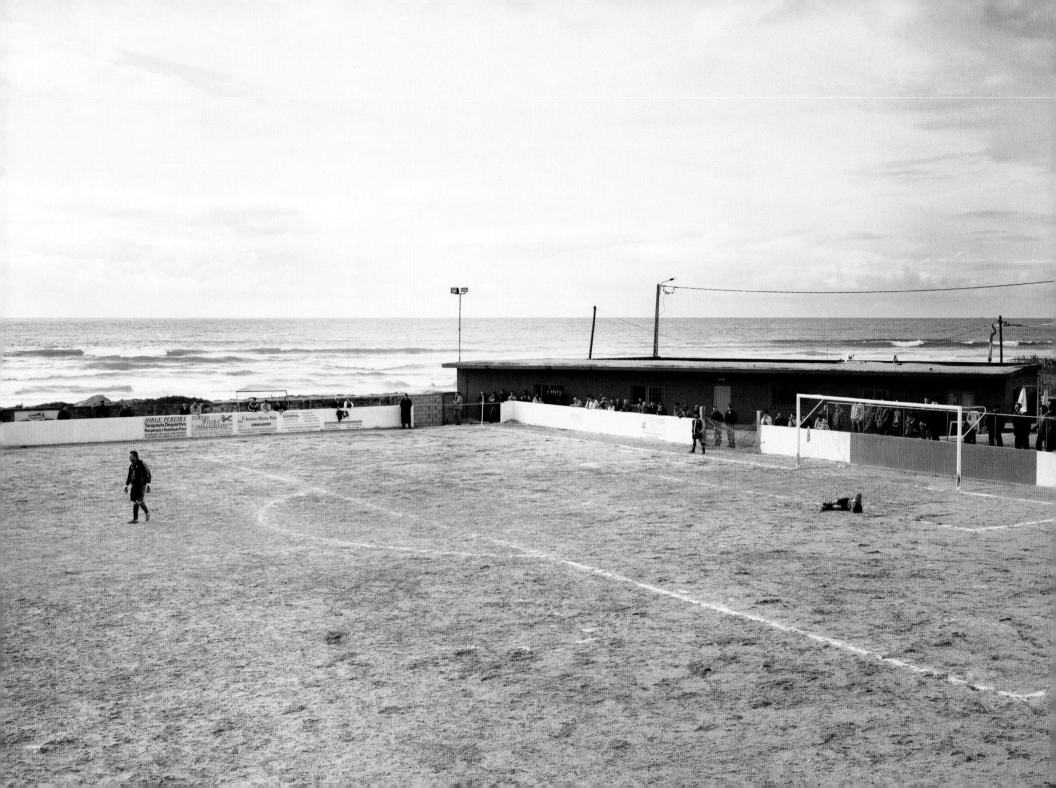

46. Breme, Italien

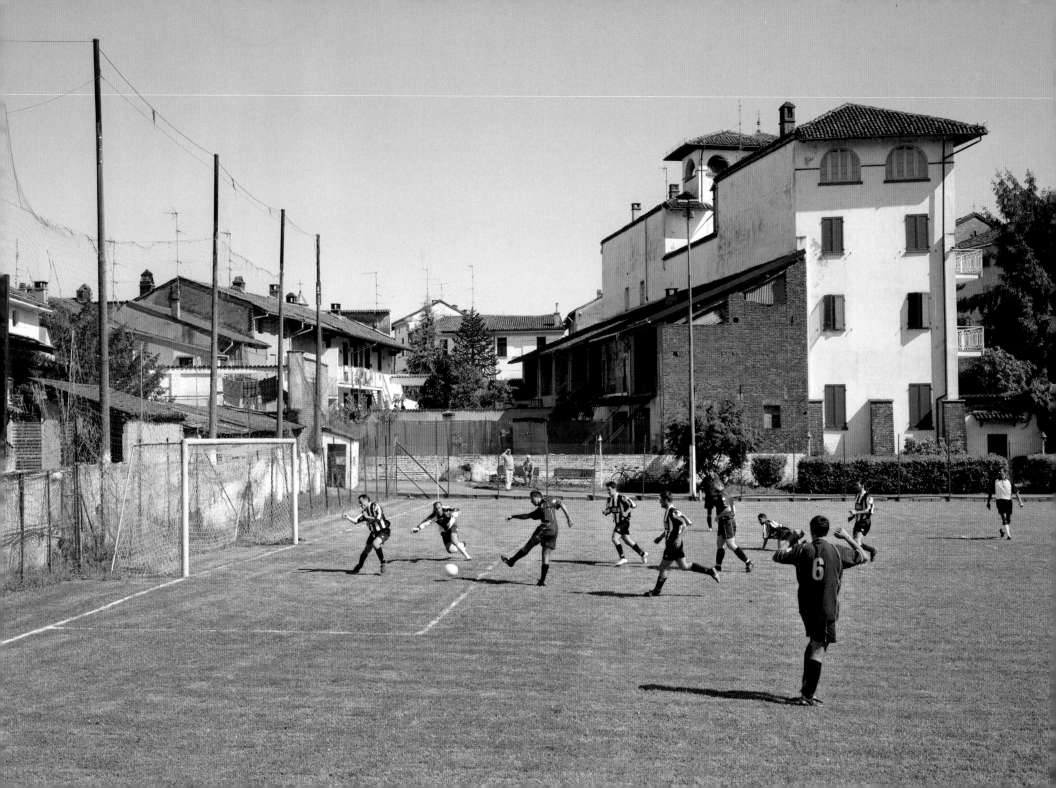

47.    Nederzwalm, Belgien

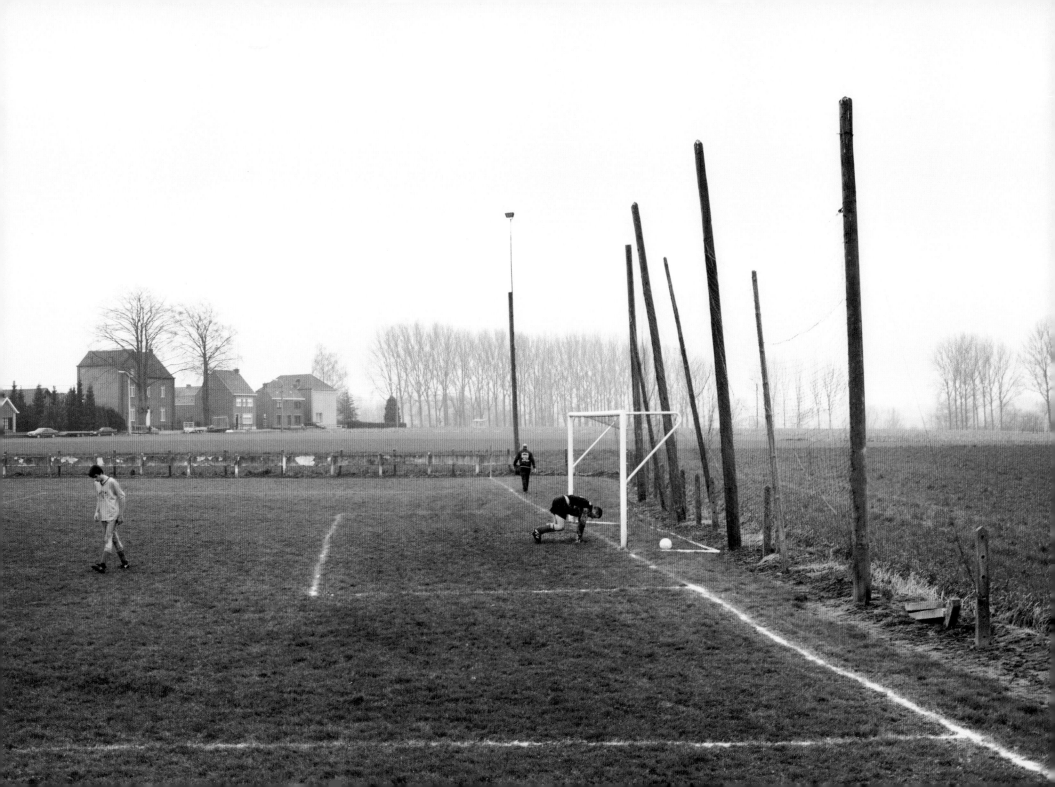

48.     Radlje, Slowenien

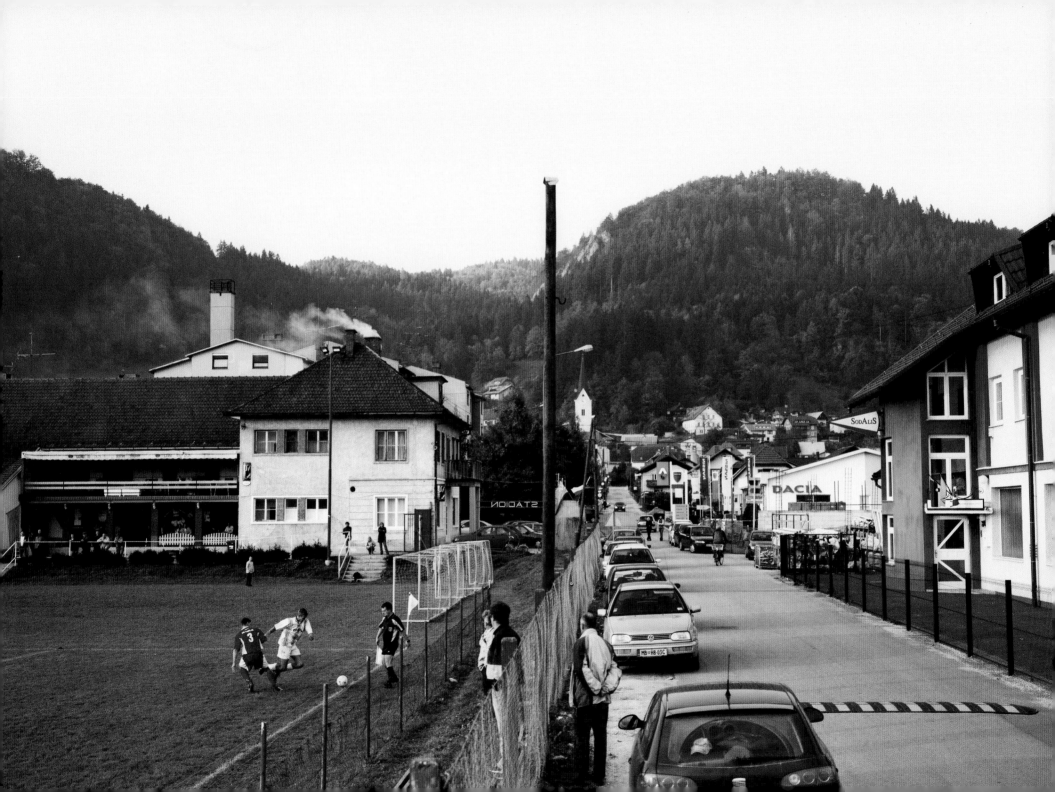

49.   Dublin, Irland

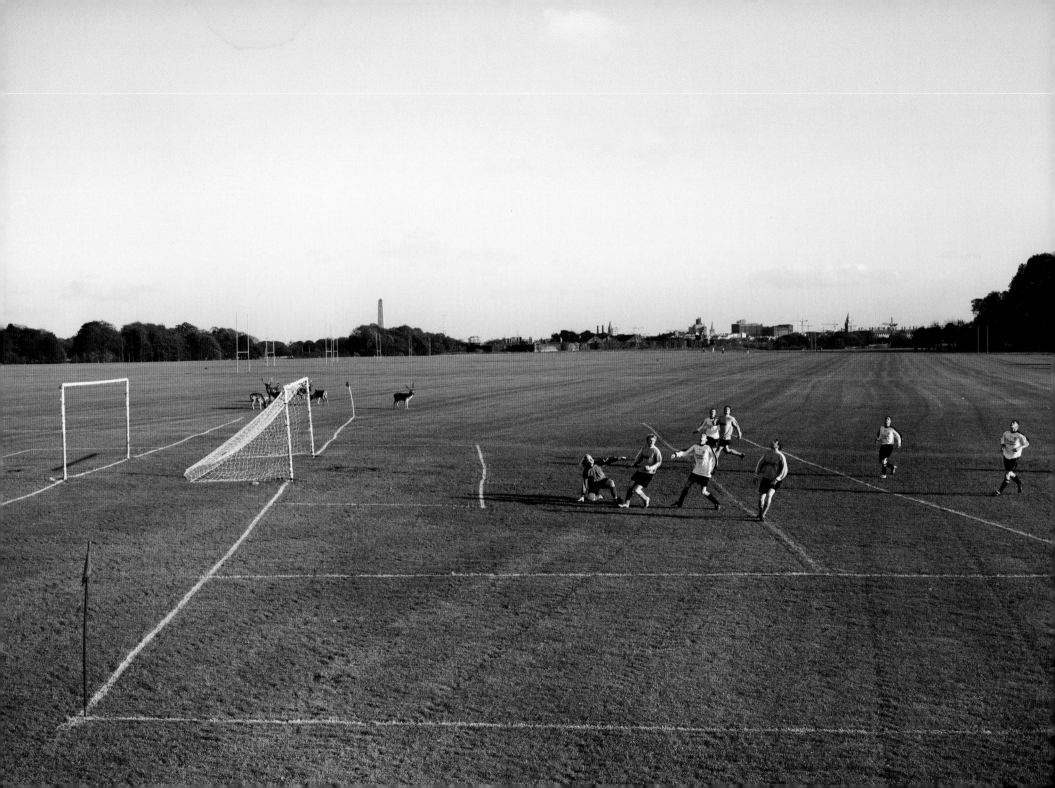

50.   Porto, Portugal

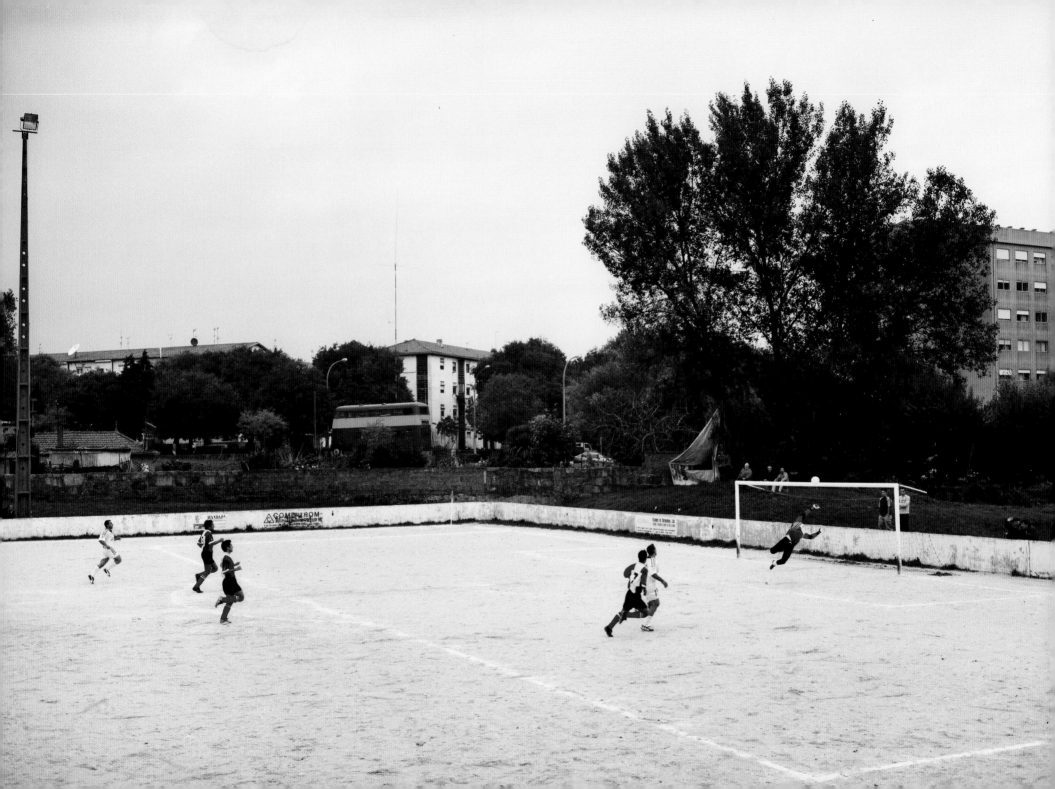

51. Bastendorf, Luxemburg

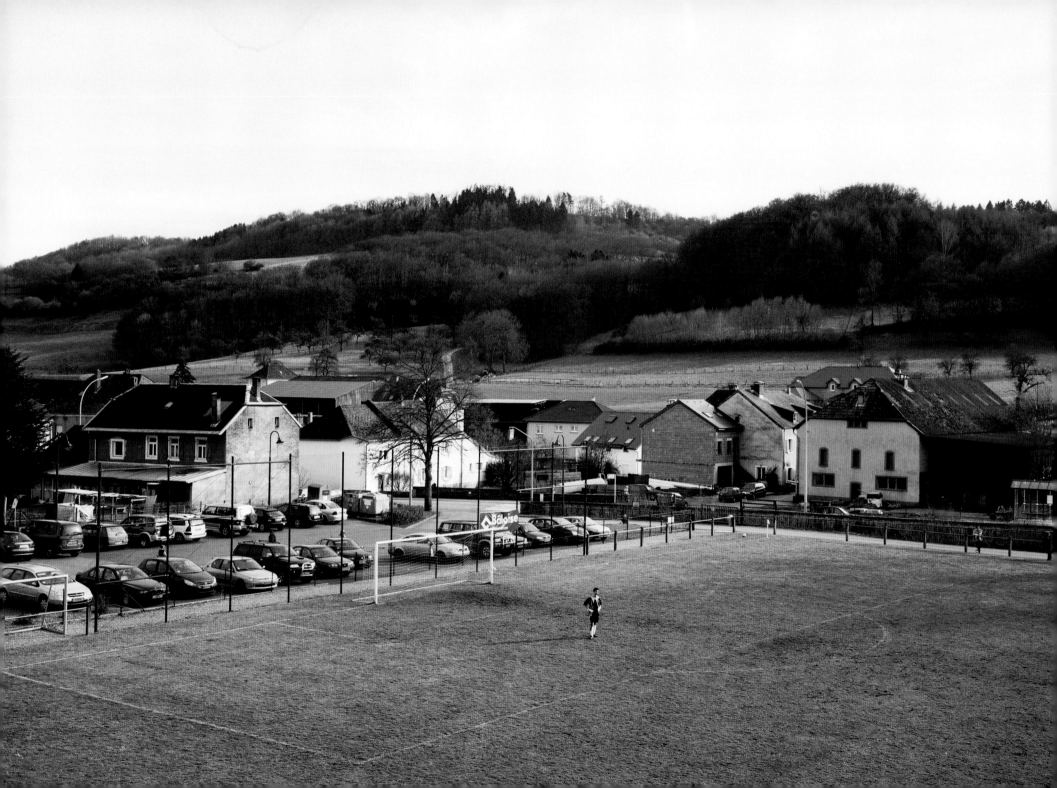

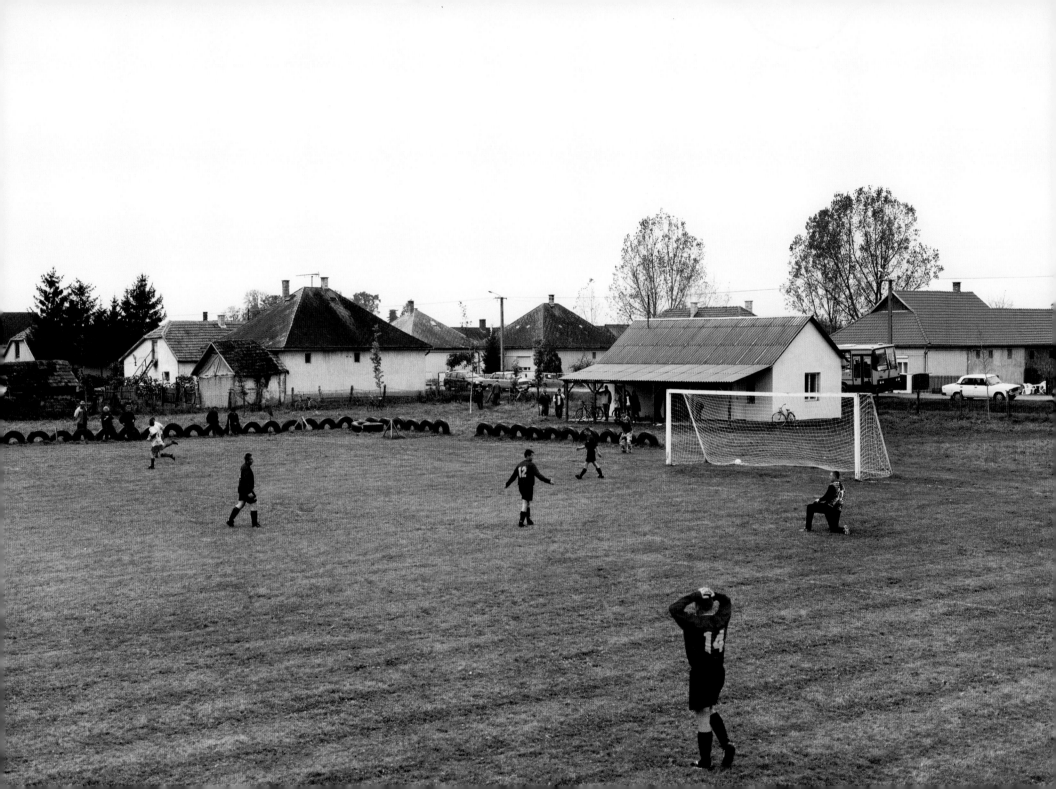

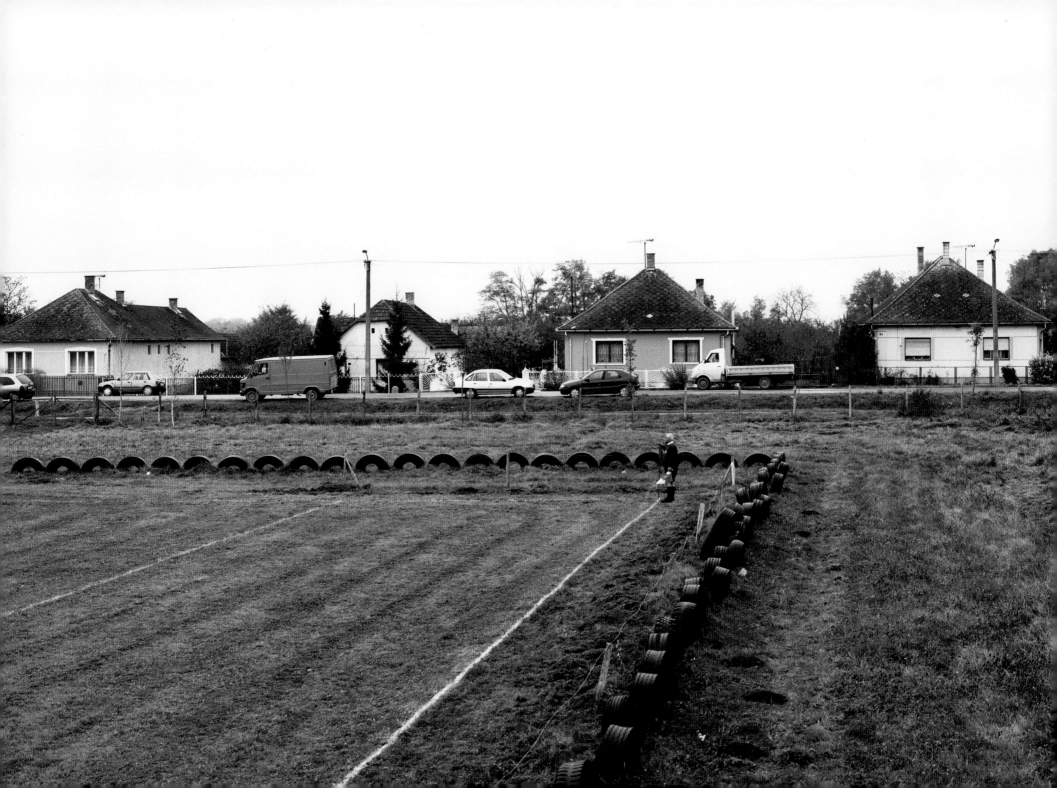

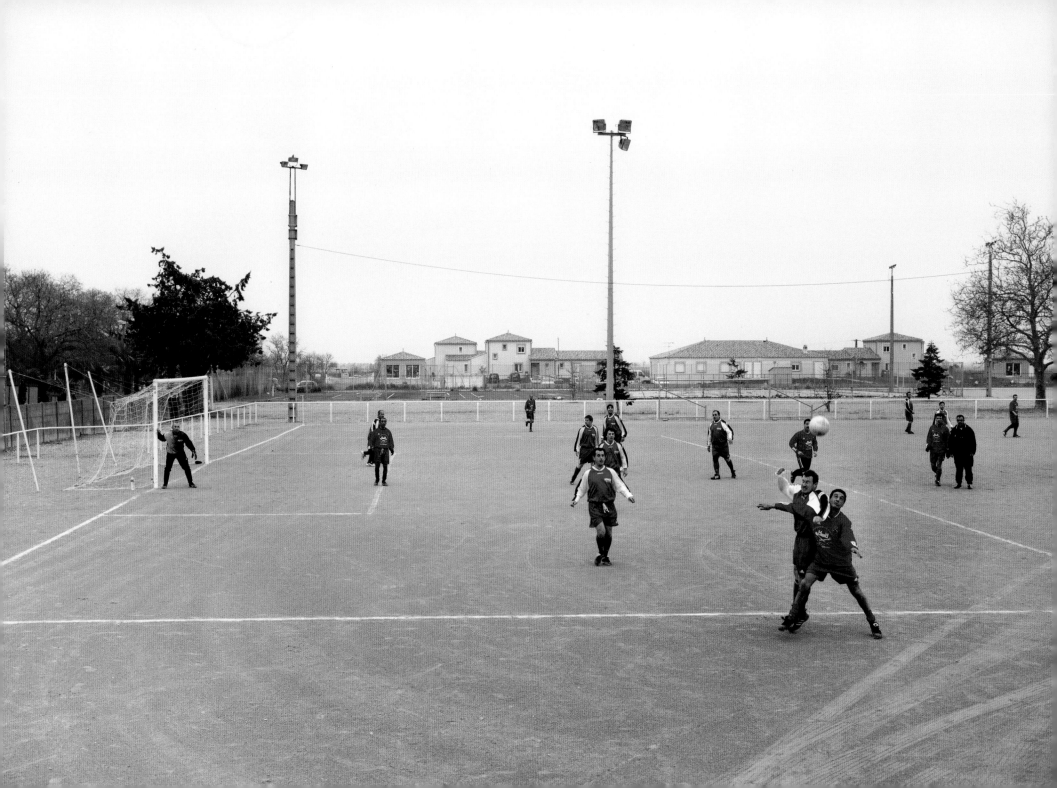

55.   Mytholmroyd, England

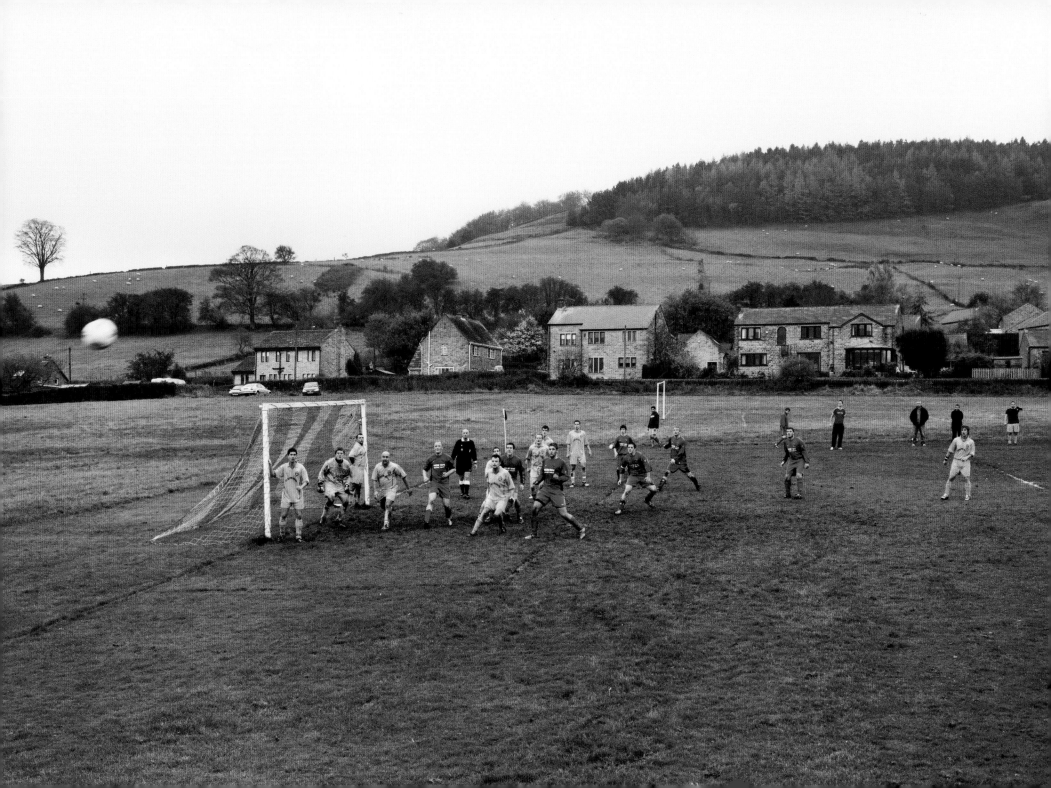

56.    Torp, Norwegen

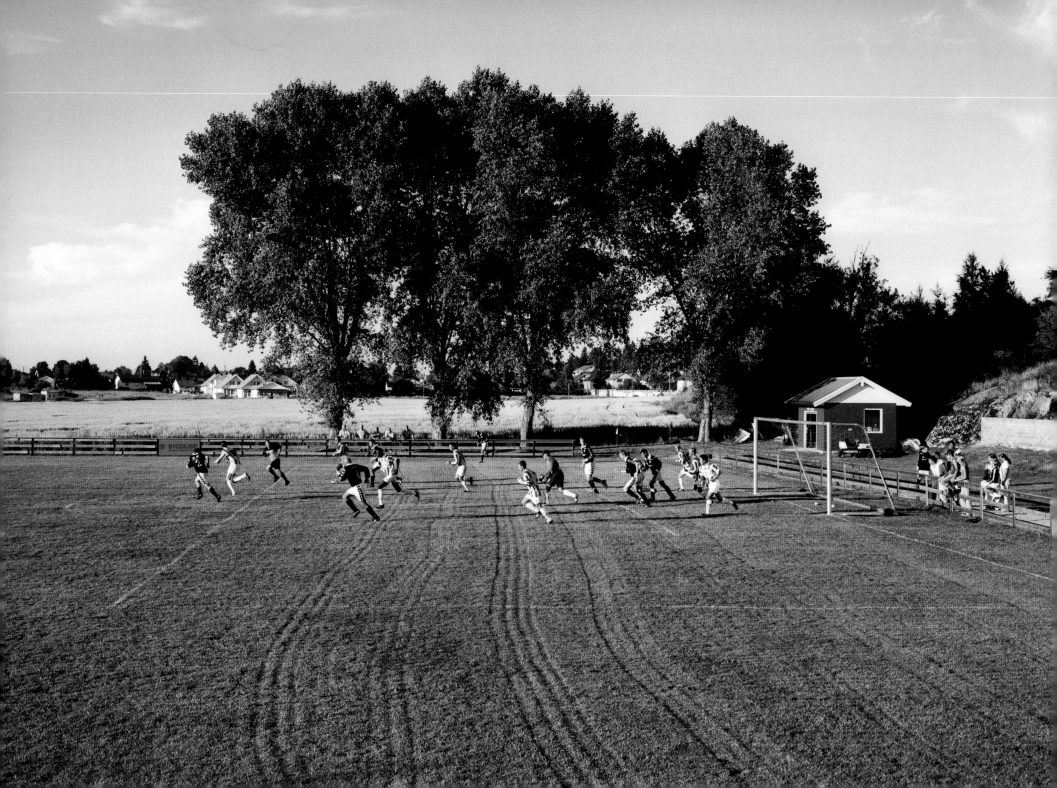

57. Bonenburg, Deutschland

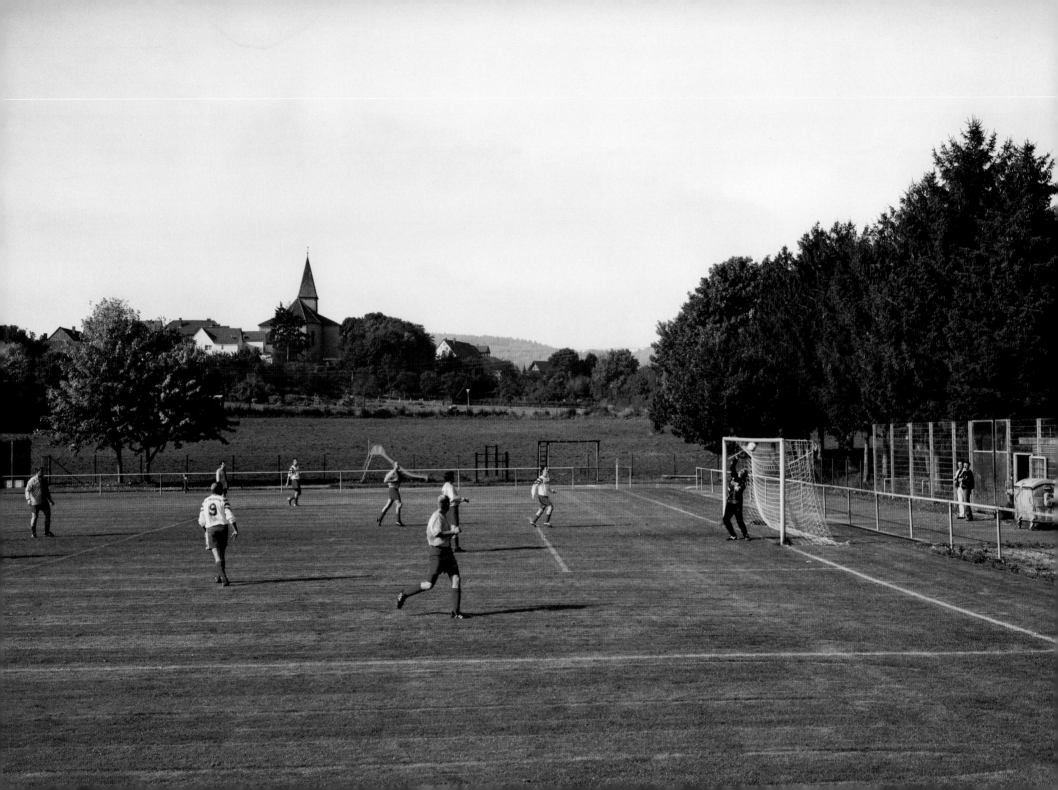

58.   Bonnieux, Frankreich

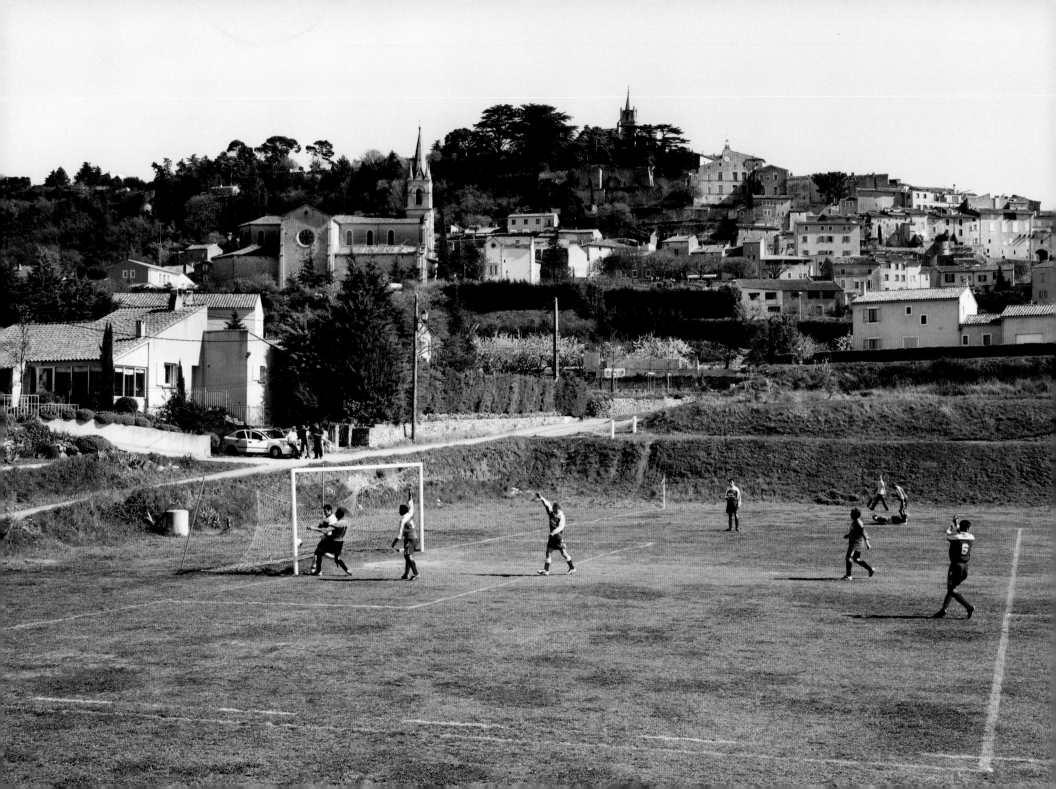

59.    Midgley, England

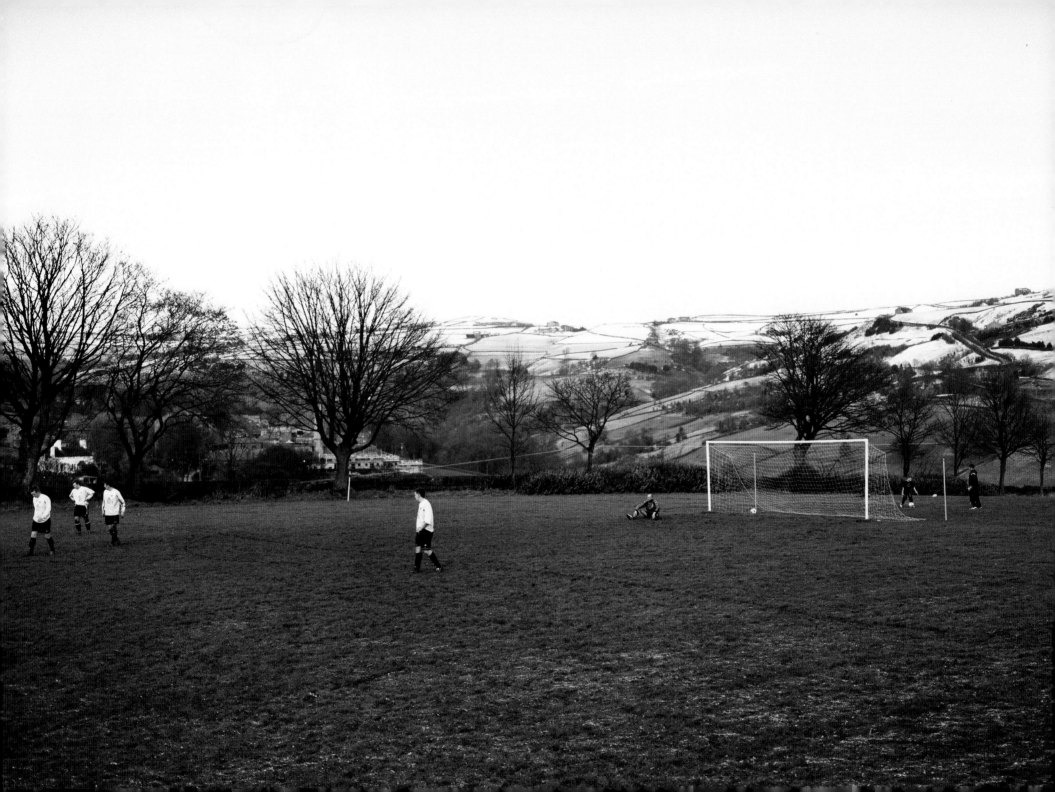

60. Horta de San Juan, Spanien

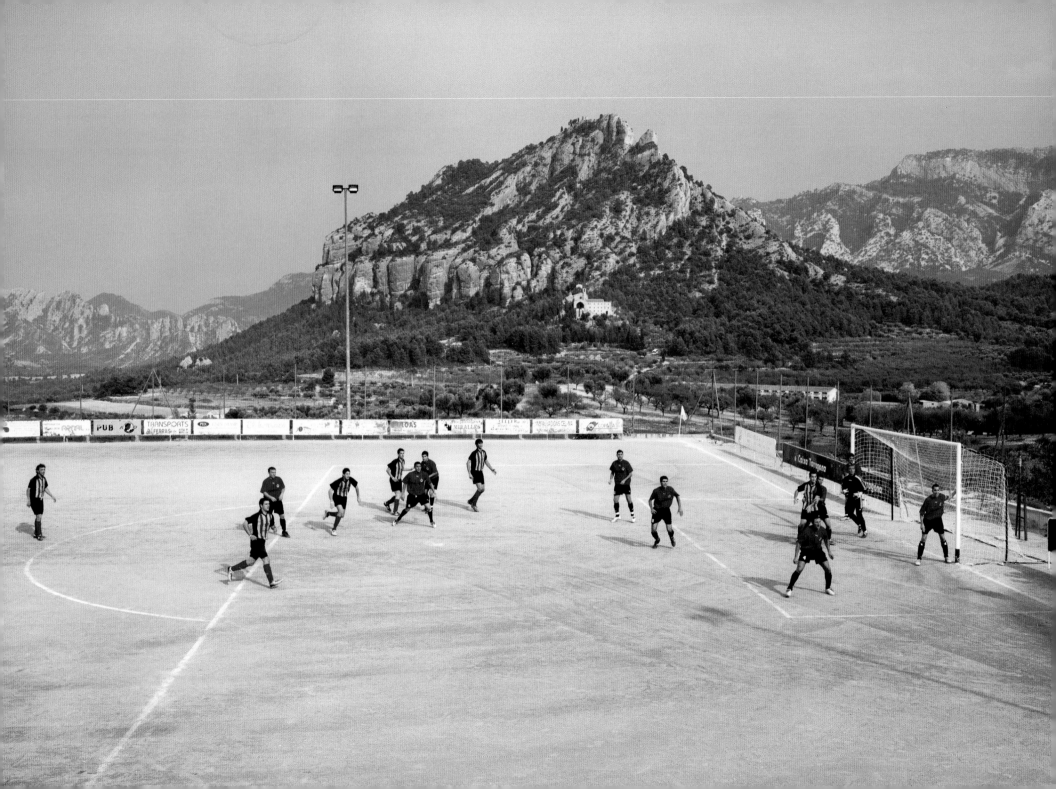

61.   Bradford, England

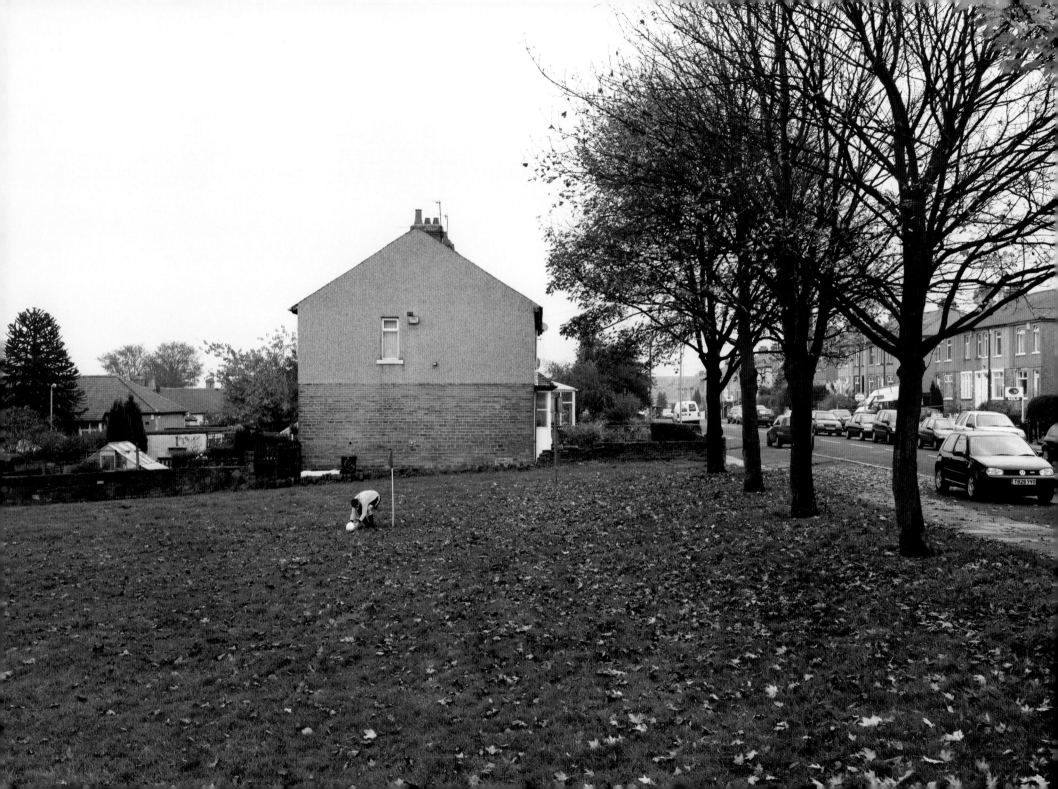

62.    Gouda, Niederlande

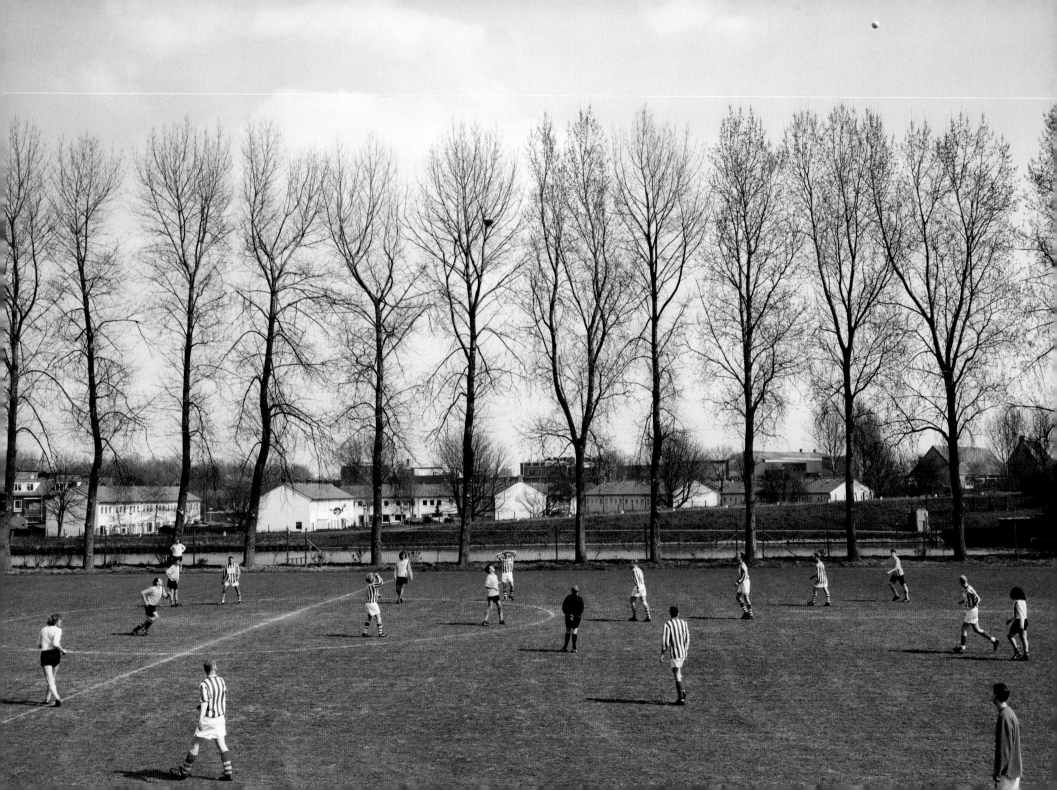

63.   Entratico, Italien

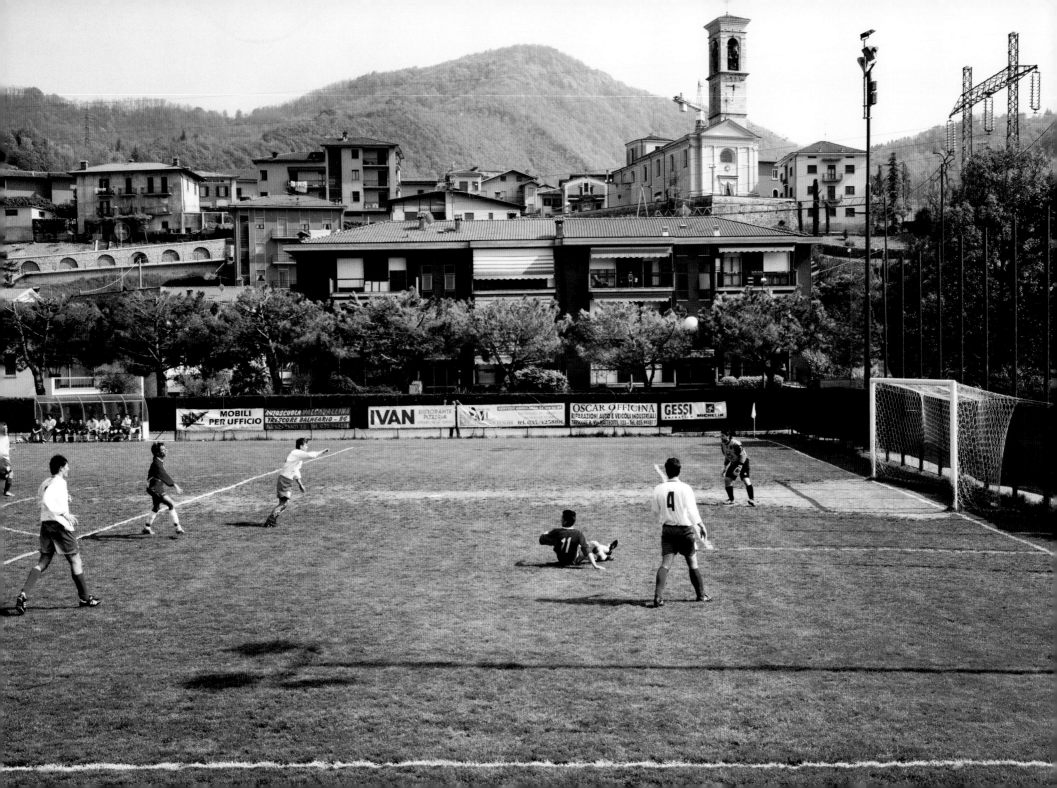

64.    Bihaira, Rumänien

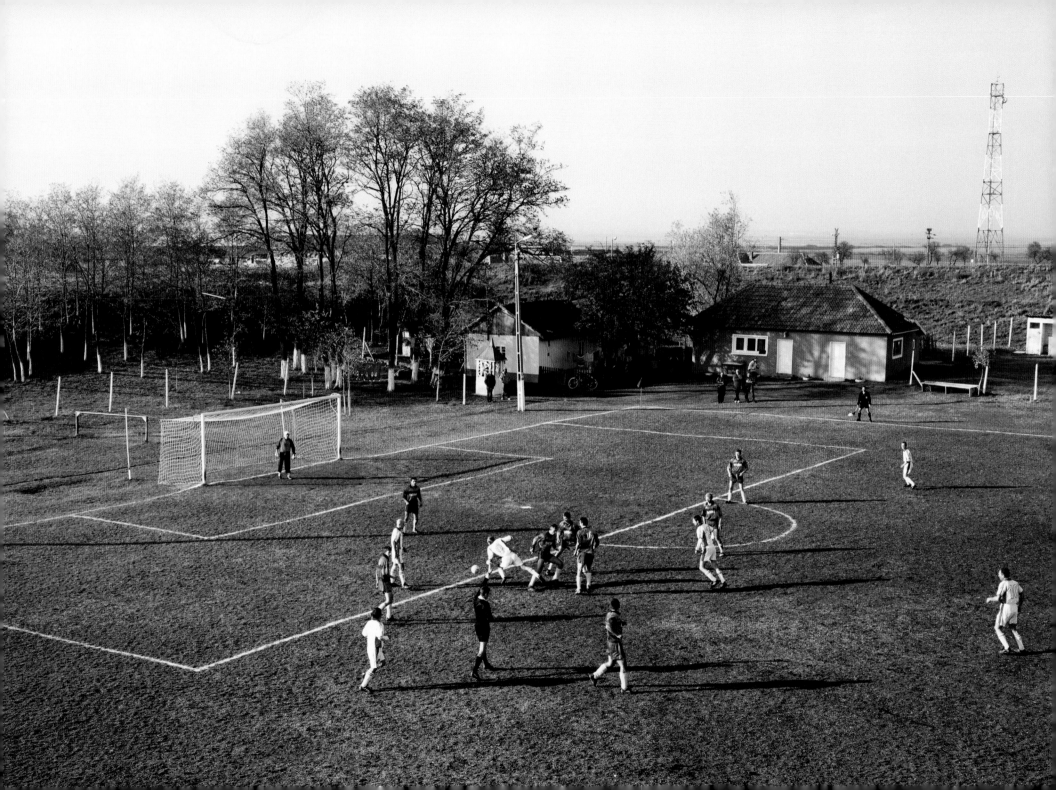

65.    Salon de Provence, Frankreich

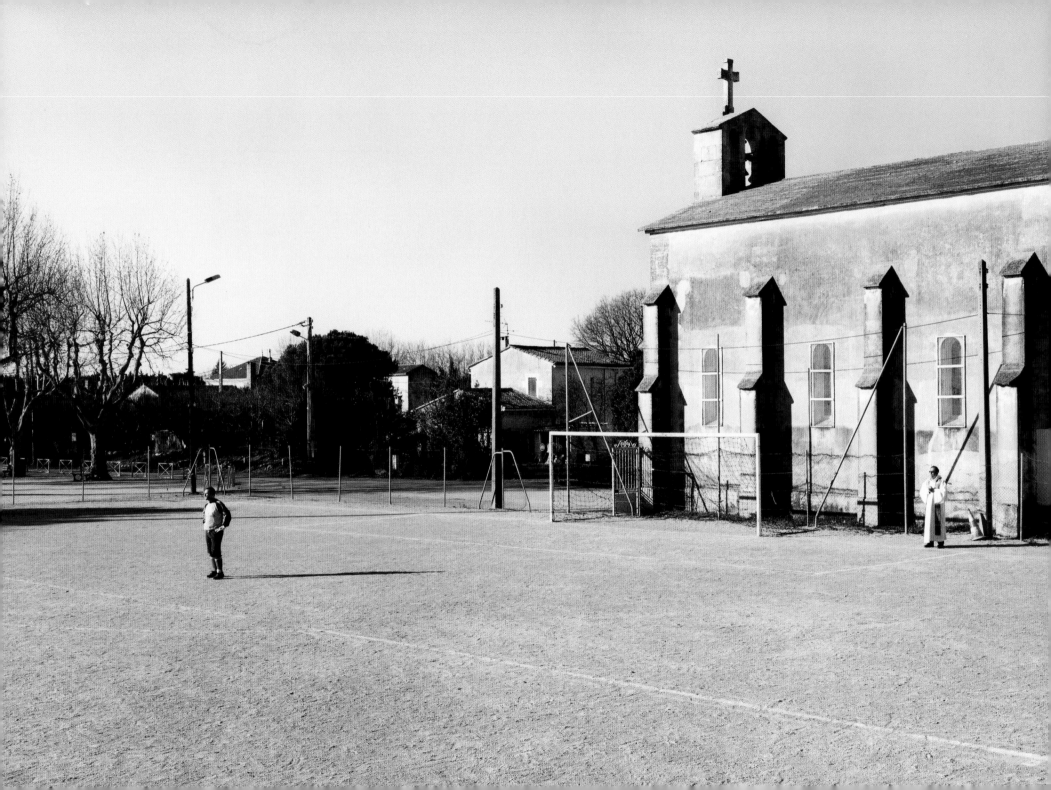

66.    Ballitor, Irland

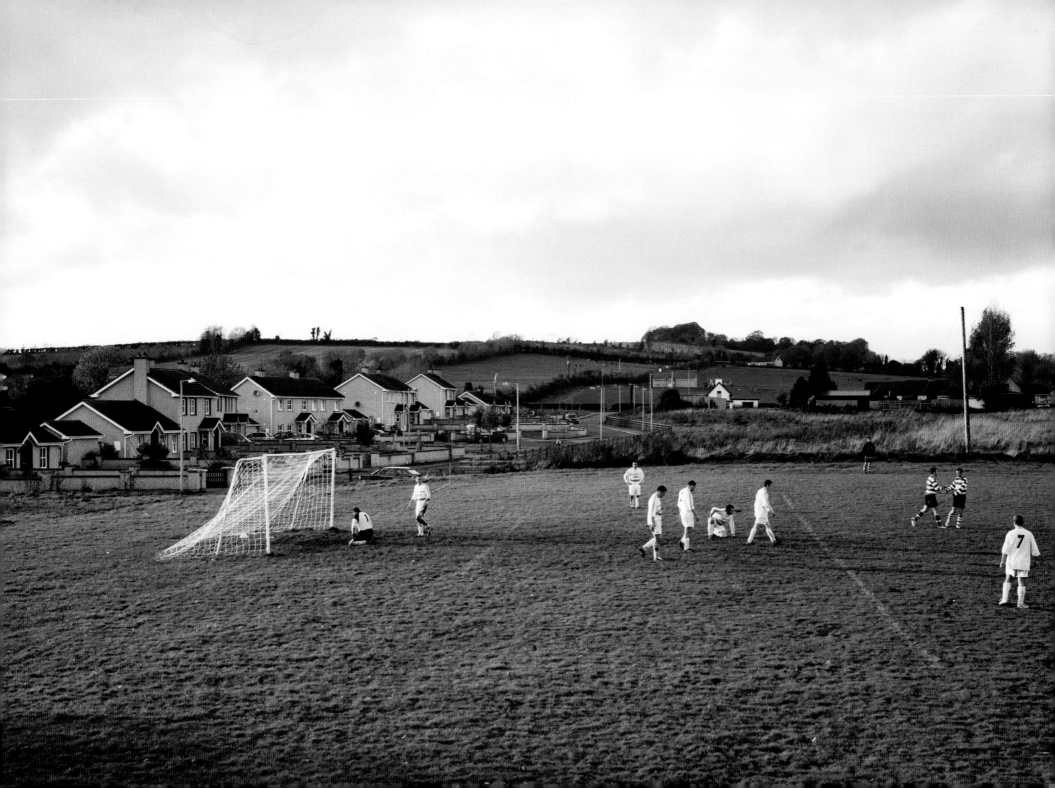

67.    A Baña, Spanien

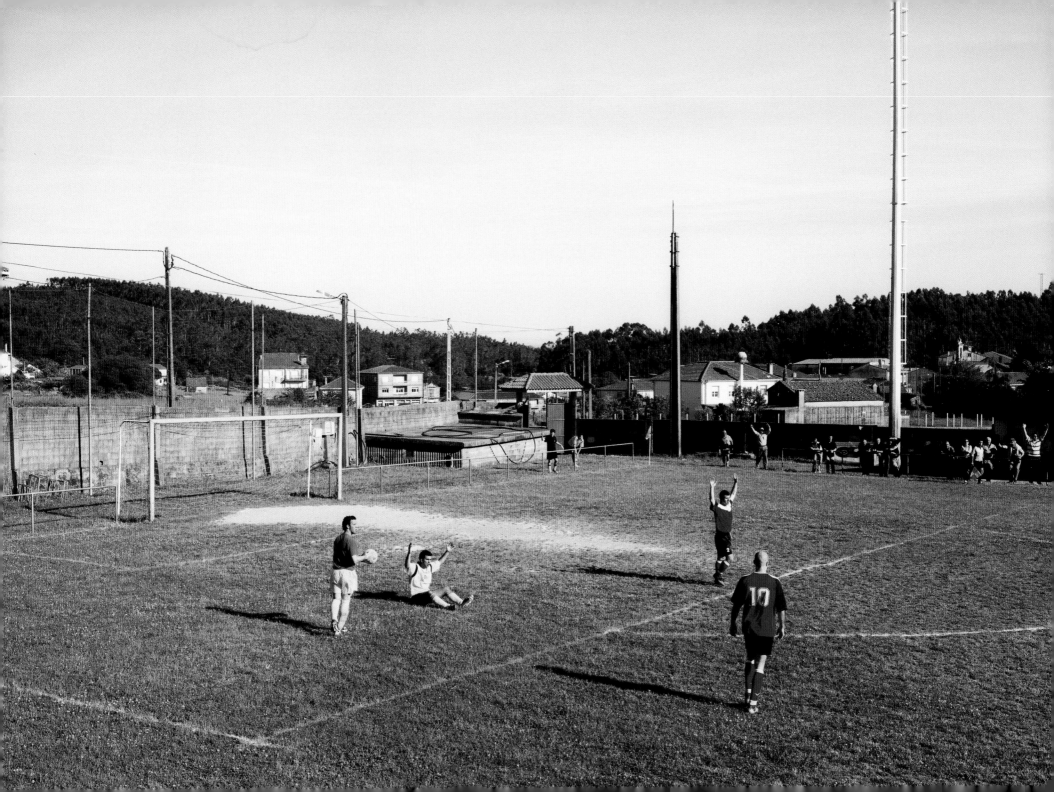

68.    Henglarn, Deutschland

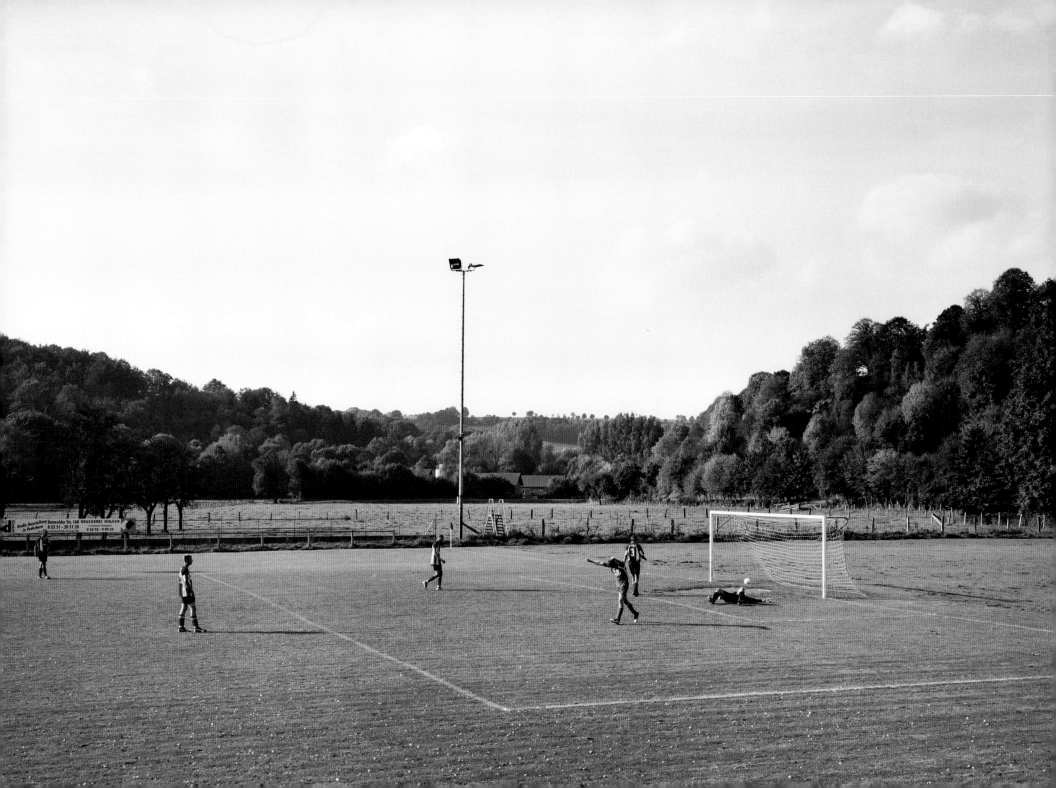

69.   Bradford, England

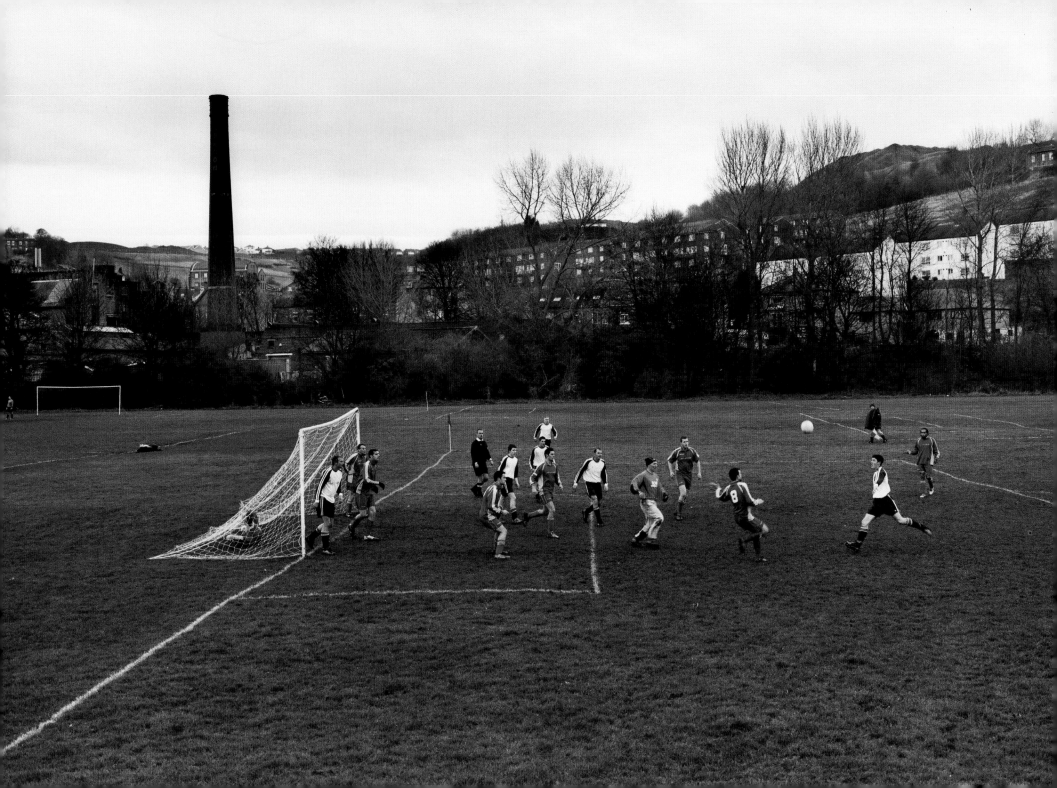

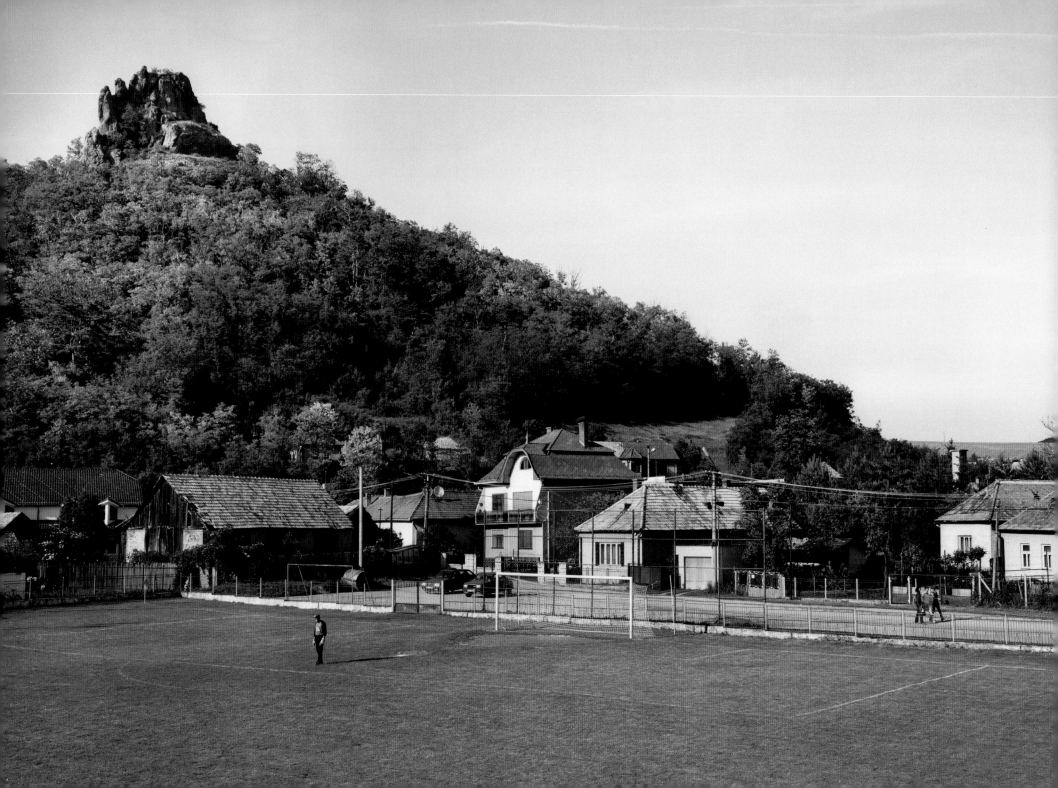

71.   Frauenhagen, Deutschland

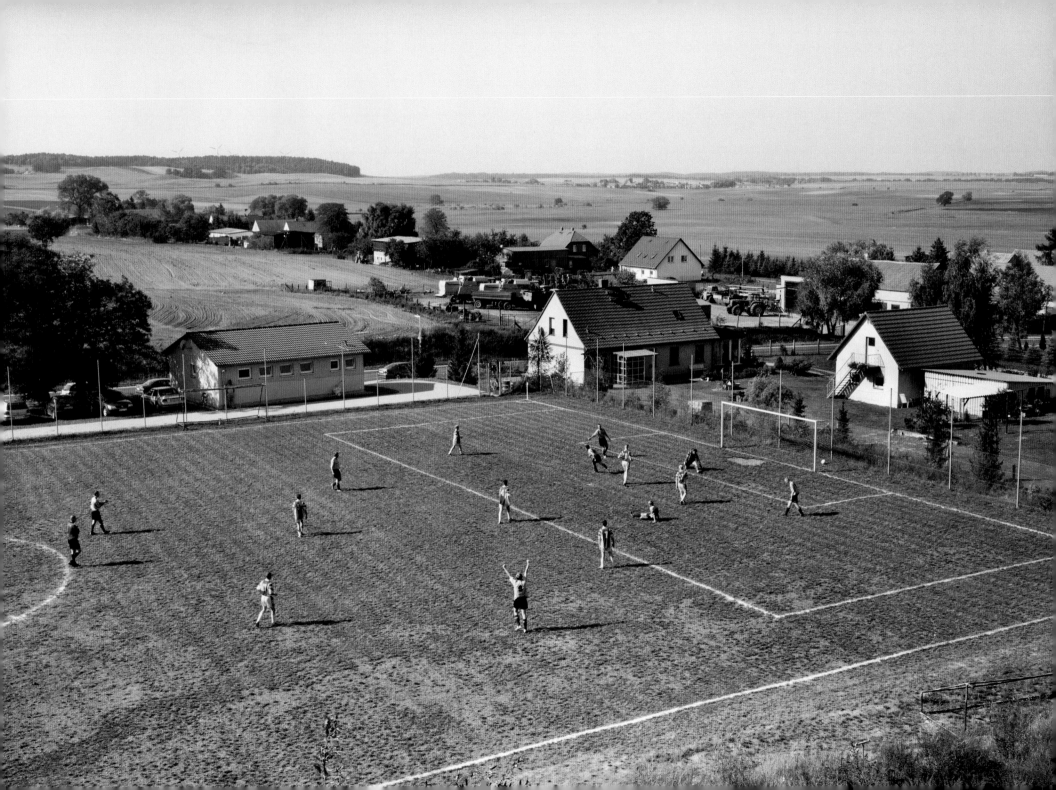

72.    Cumeeira, Portugal

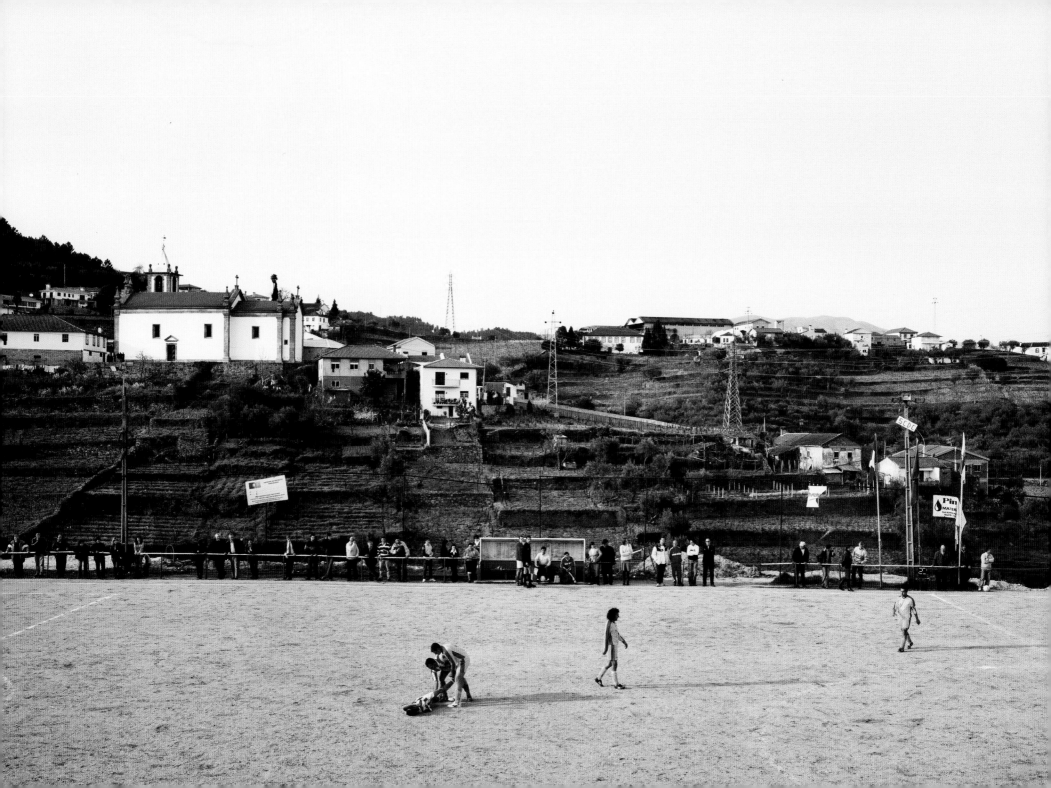

73. Bihaira, Rumänien

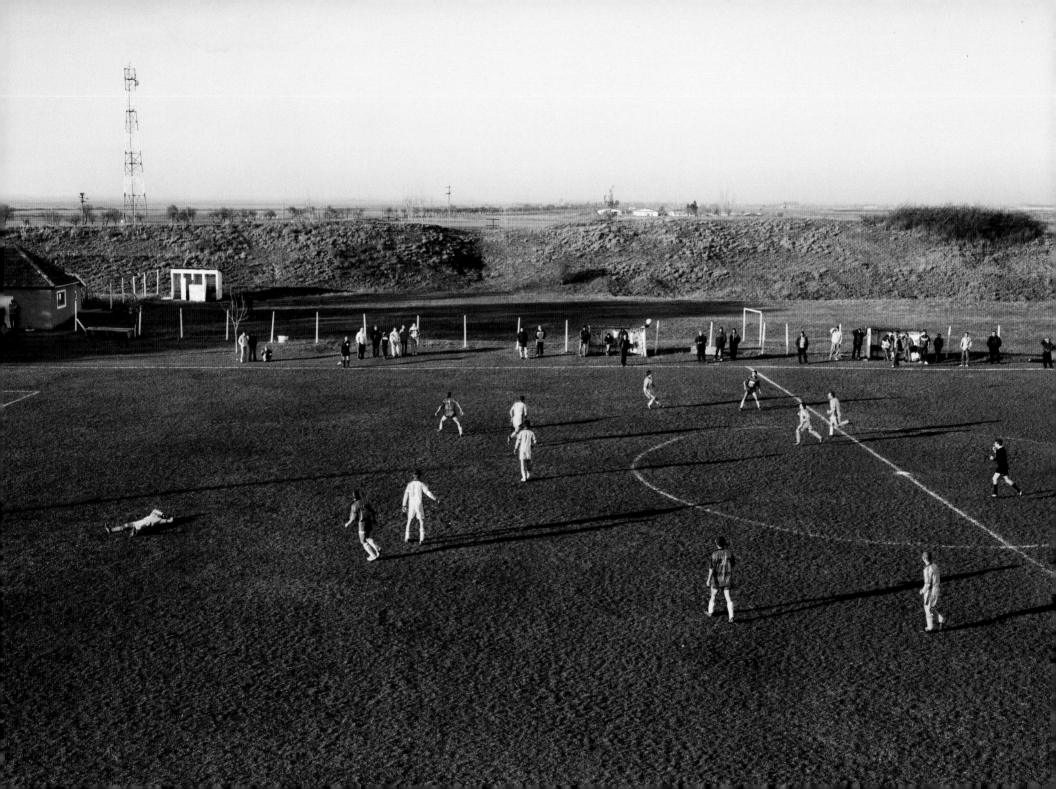

74. Malaga, Spanien

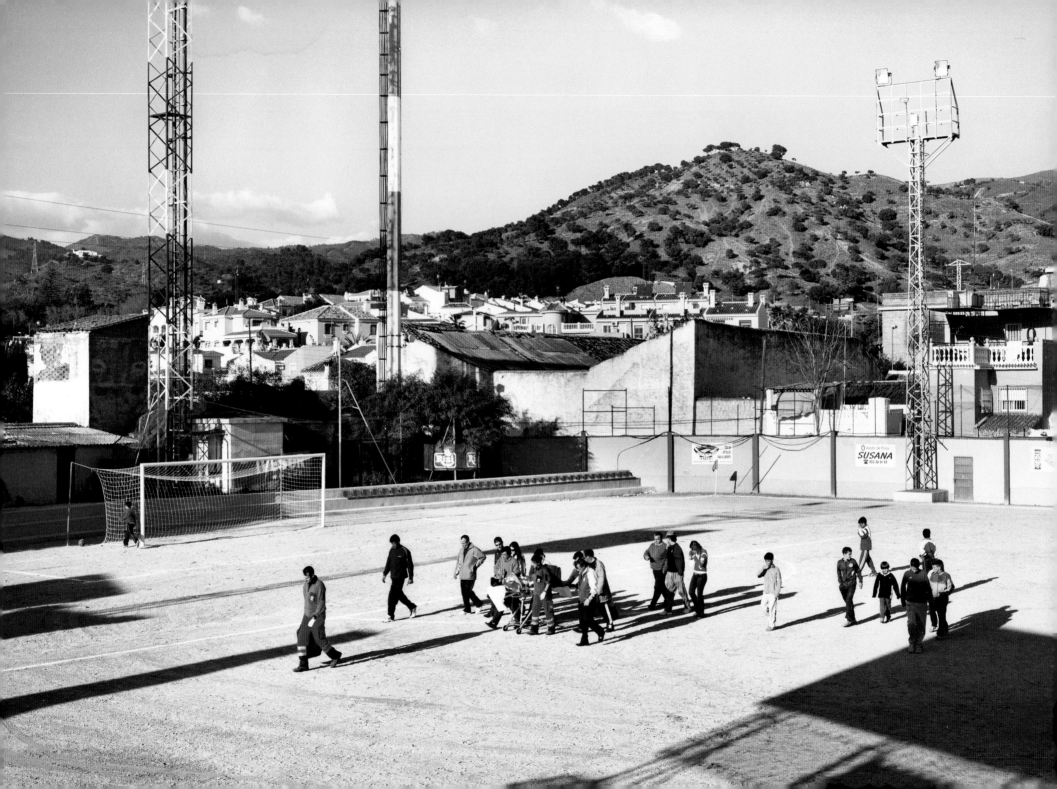

75. Elversele, Belgien

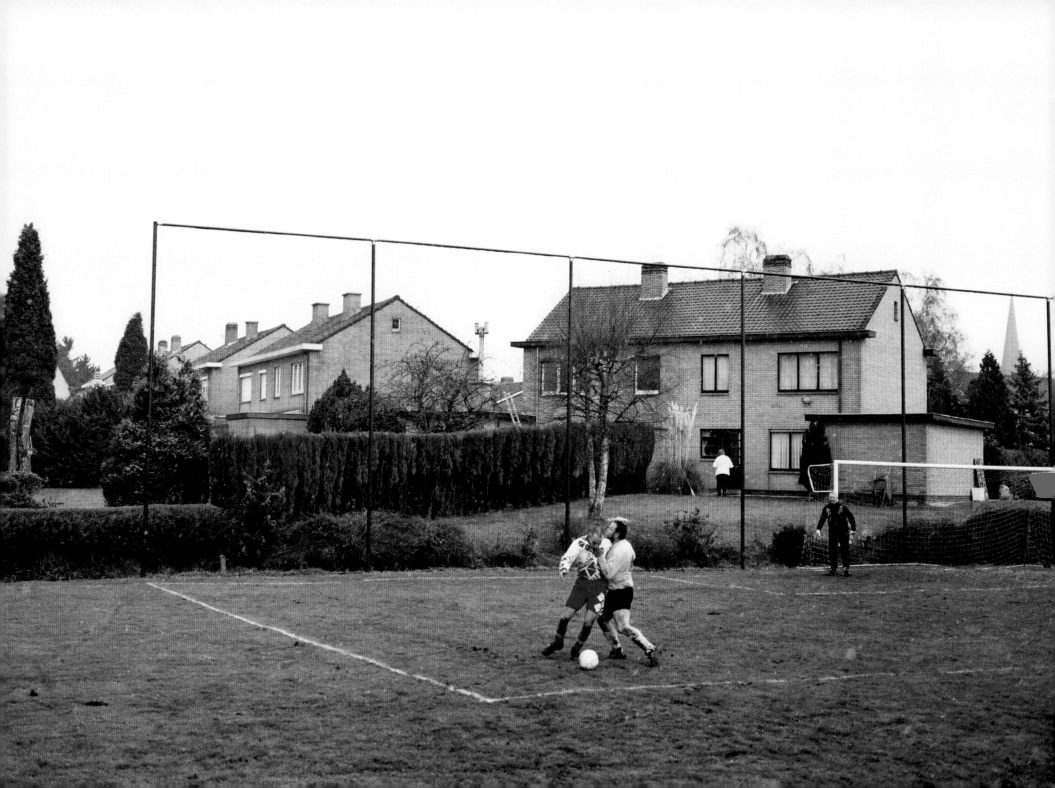

76.    Oxenhope, England

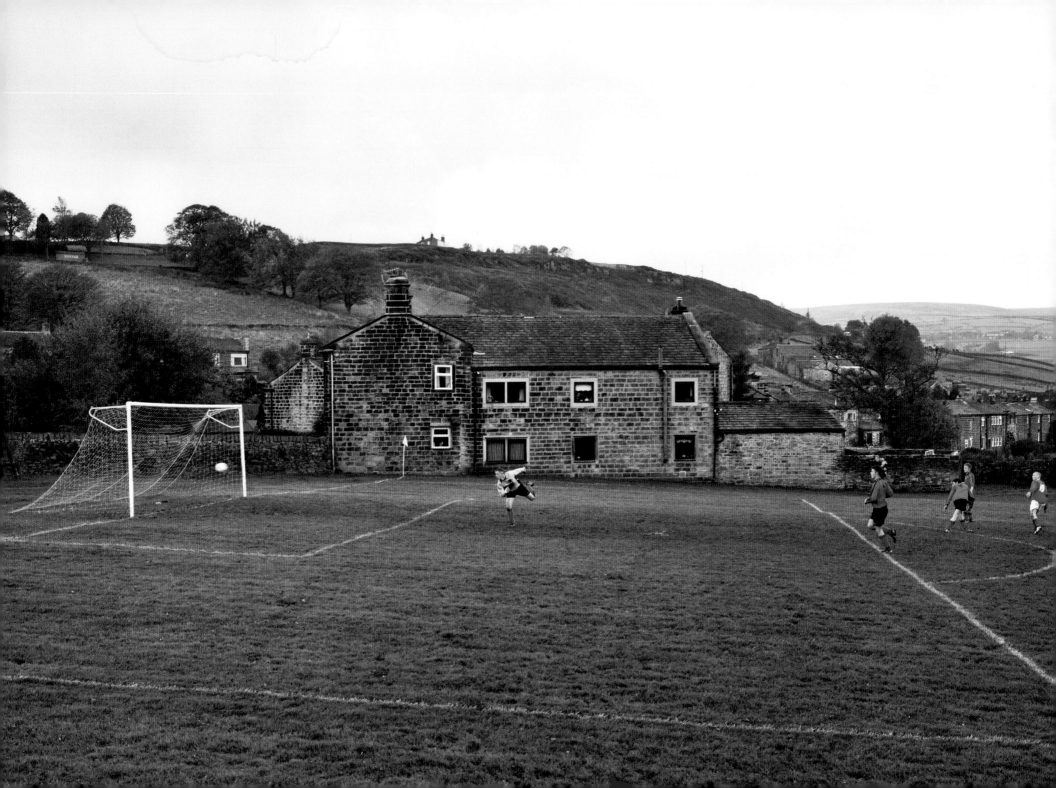

77. Cheux, Frankreich

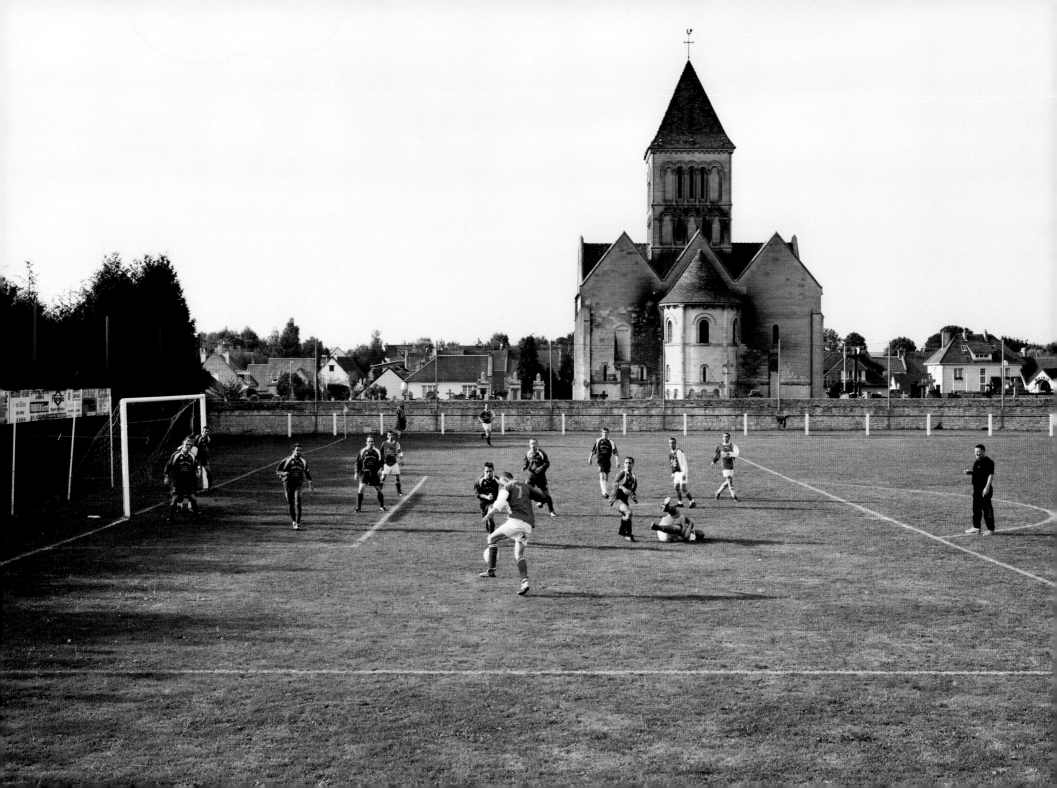

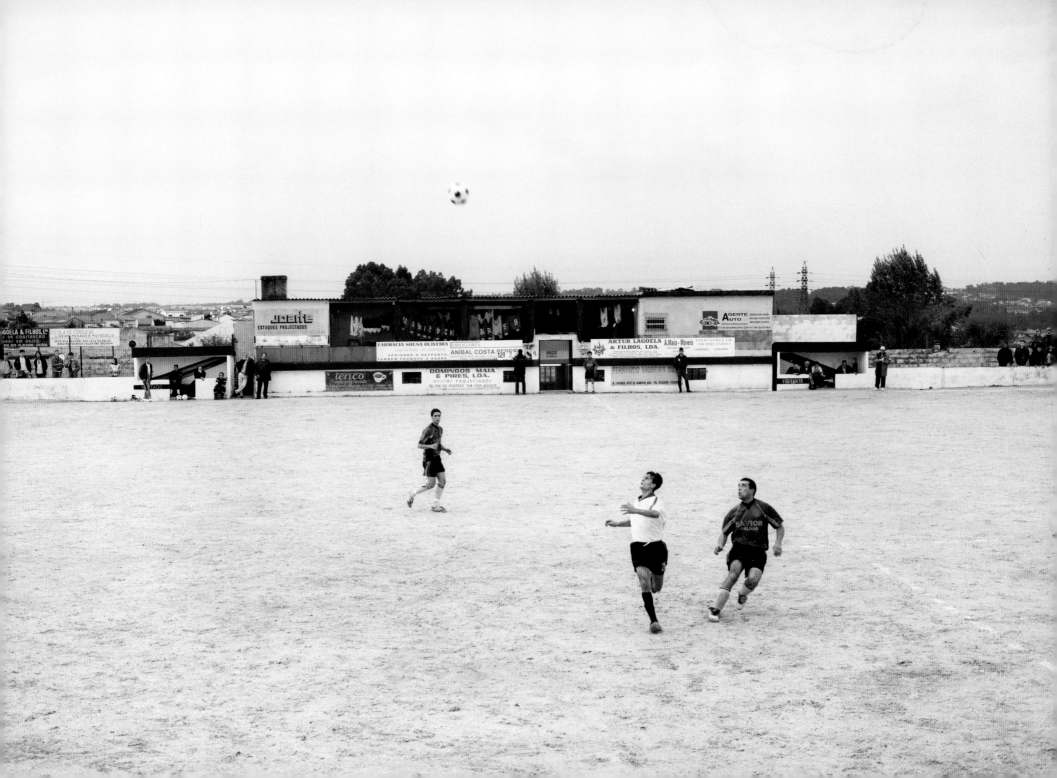

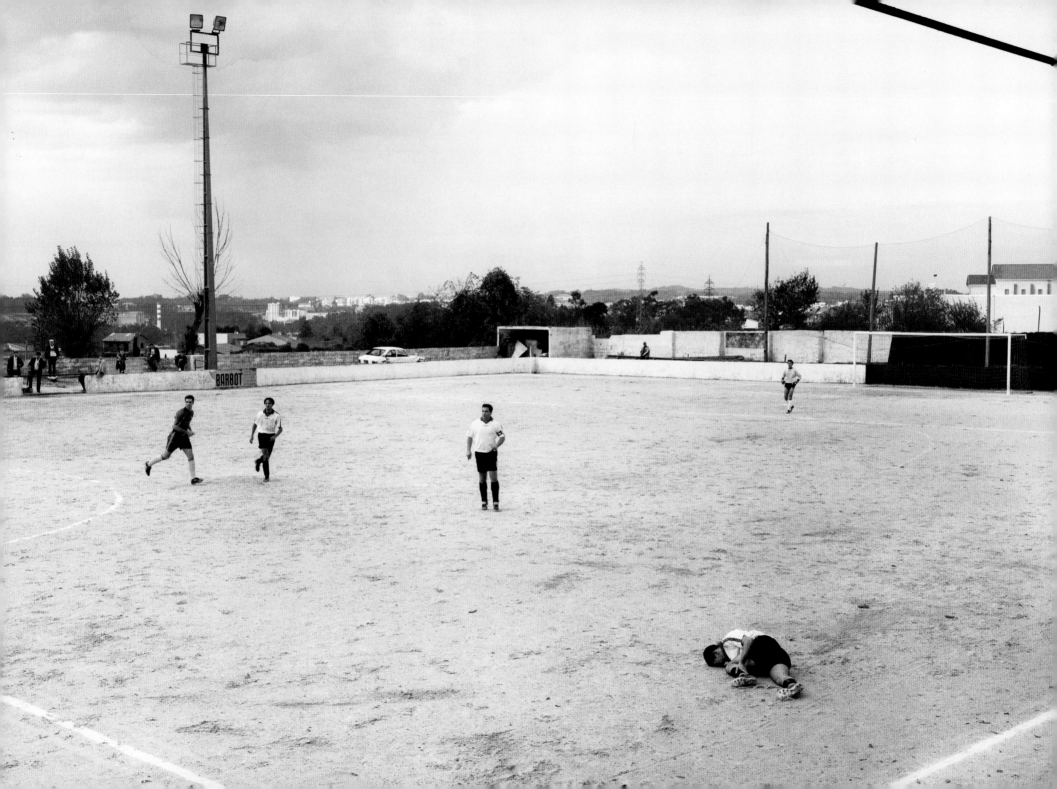

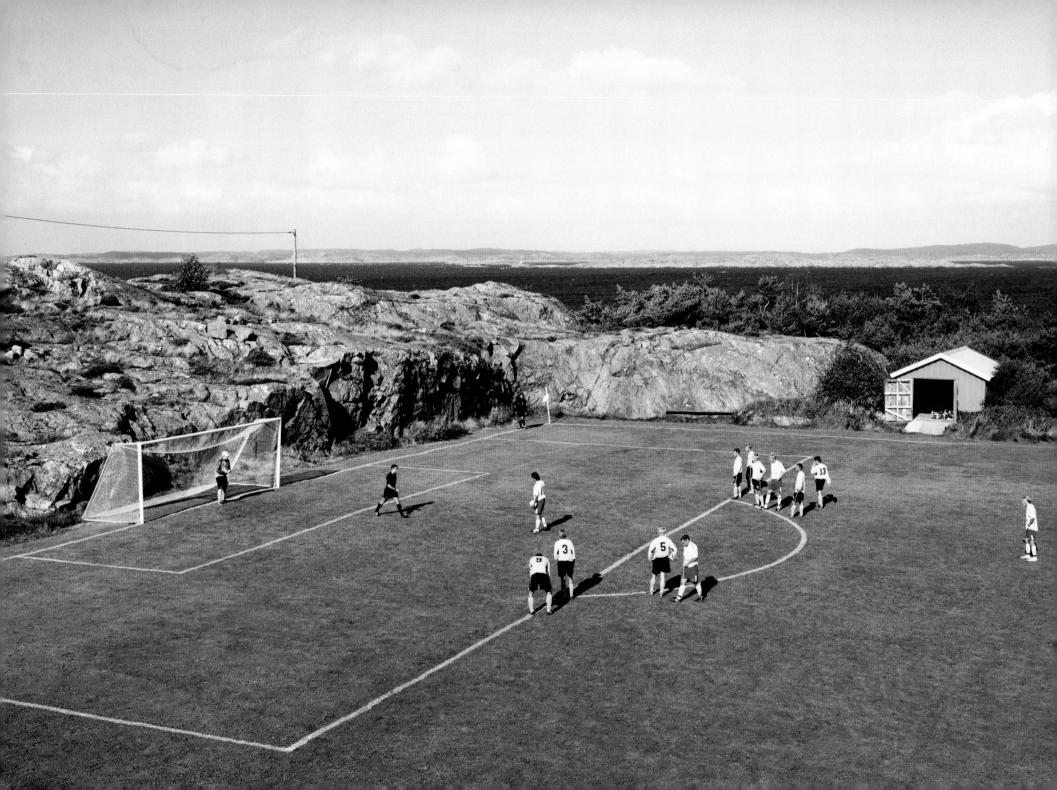

81.    Celerina, Schweiz

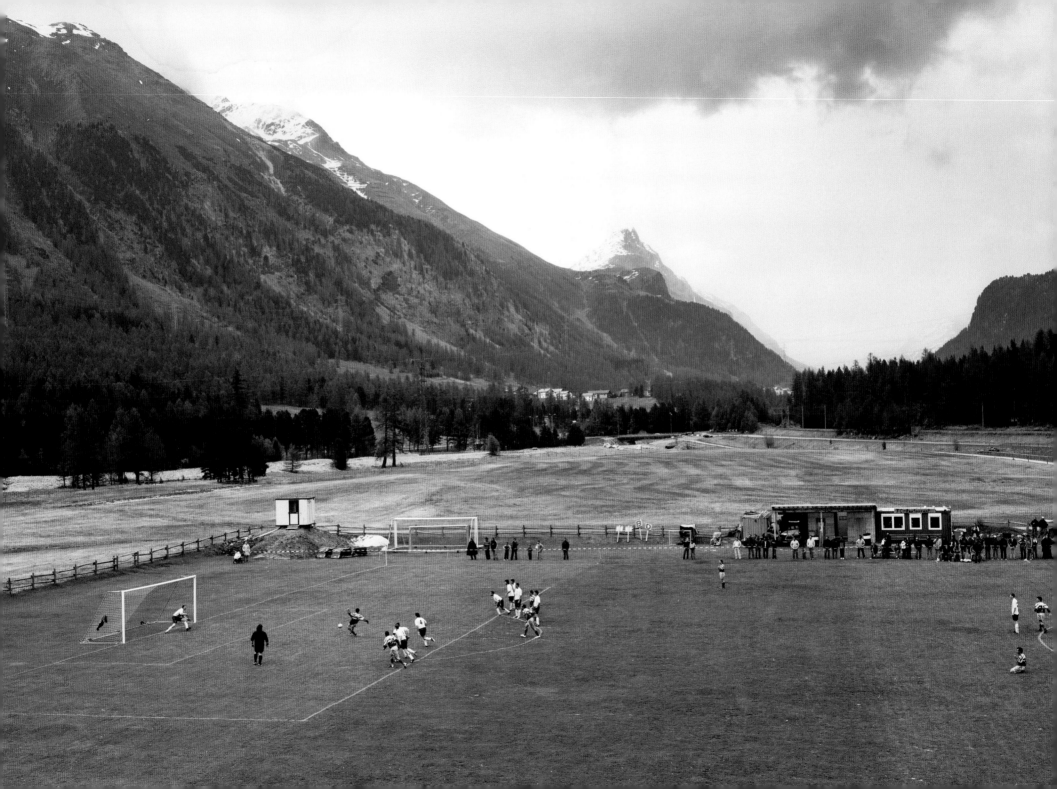

82.    Bradford, England

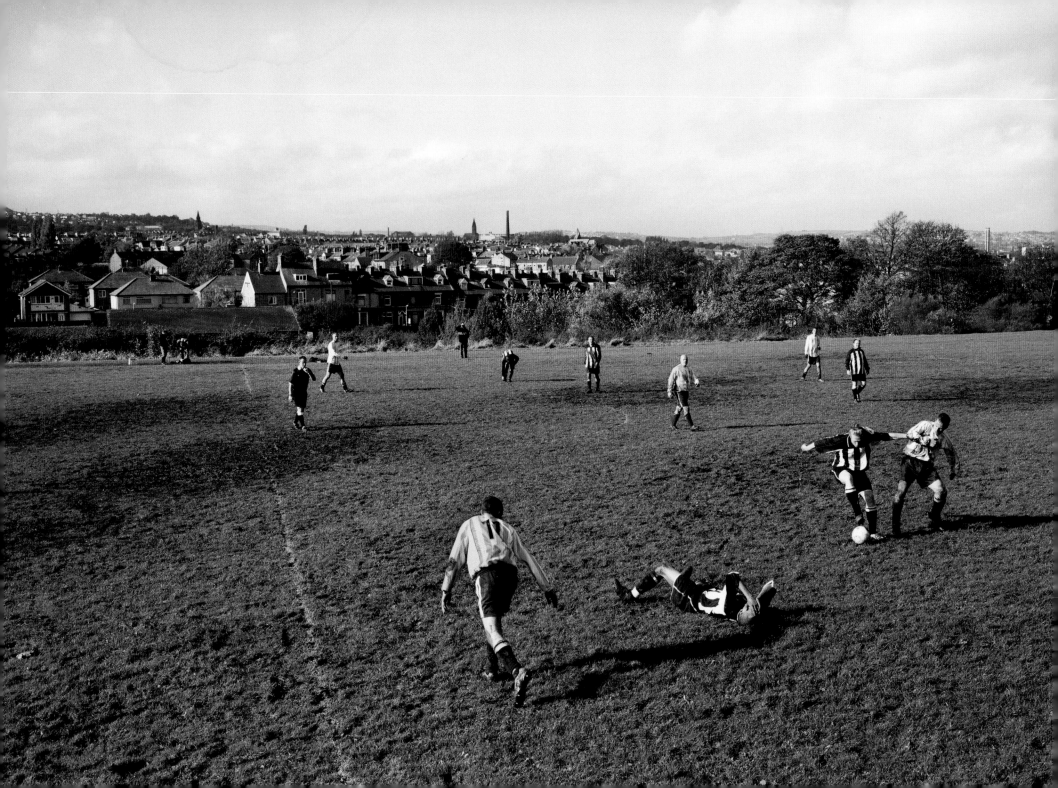

83.   Porto, Portugal

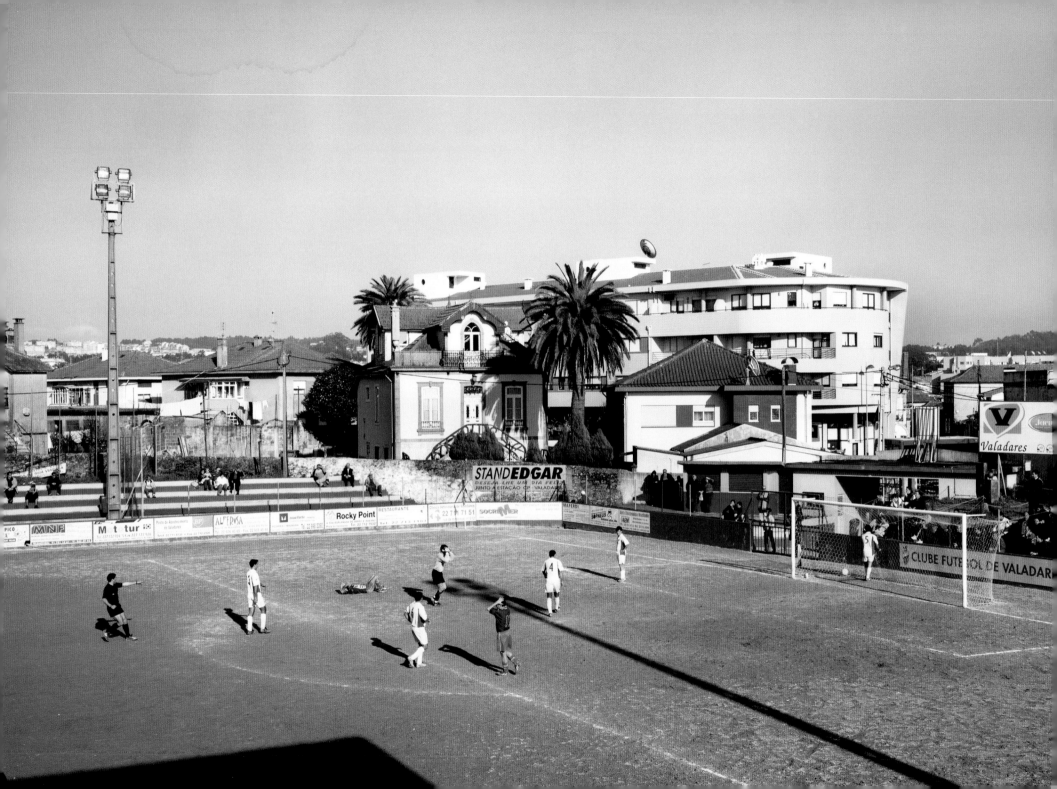

84.    Bugo, Italien

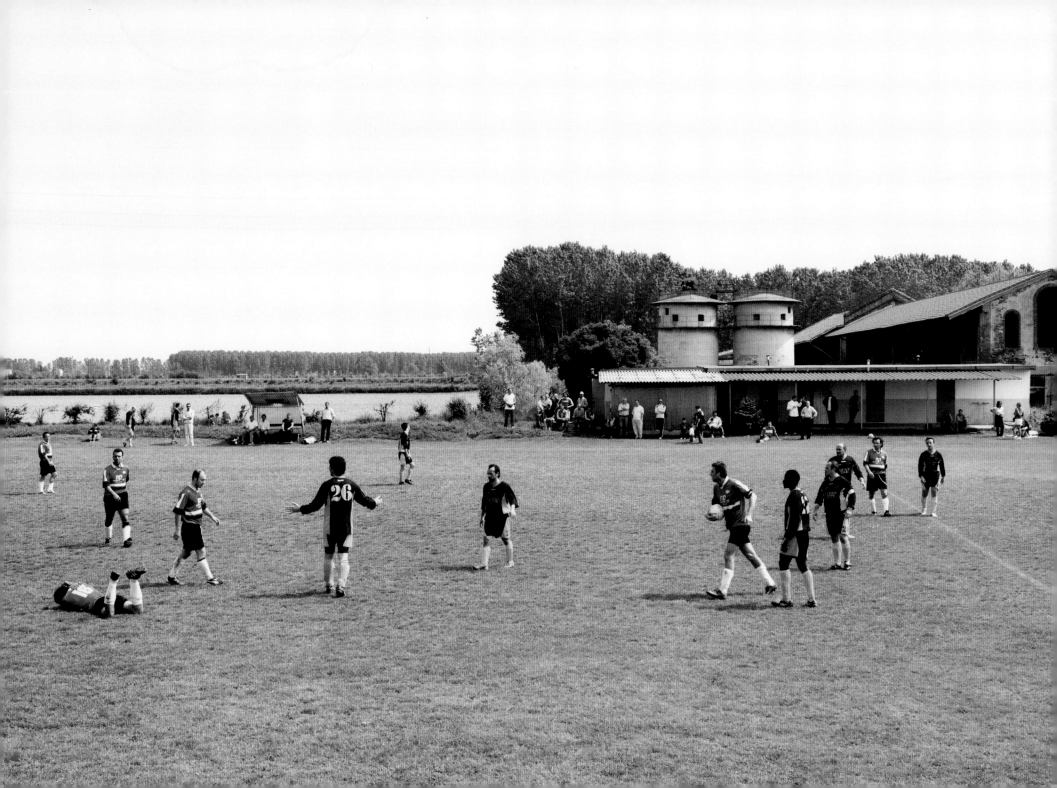

85.   Valdealgorfa, Spanien

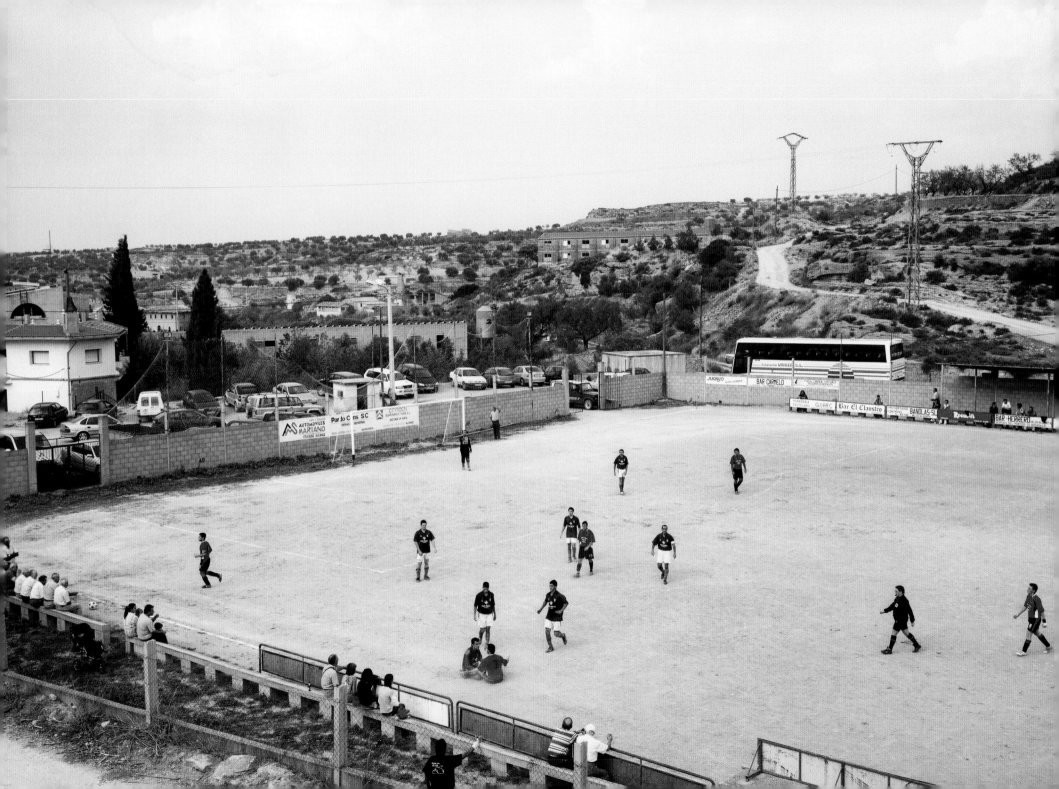

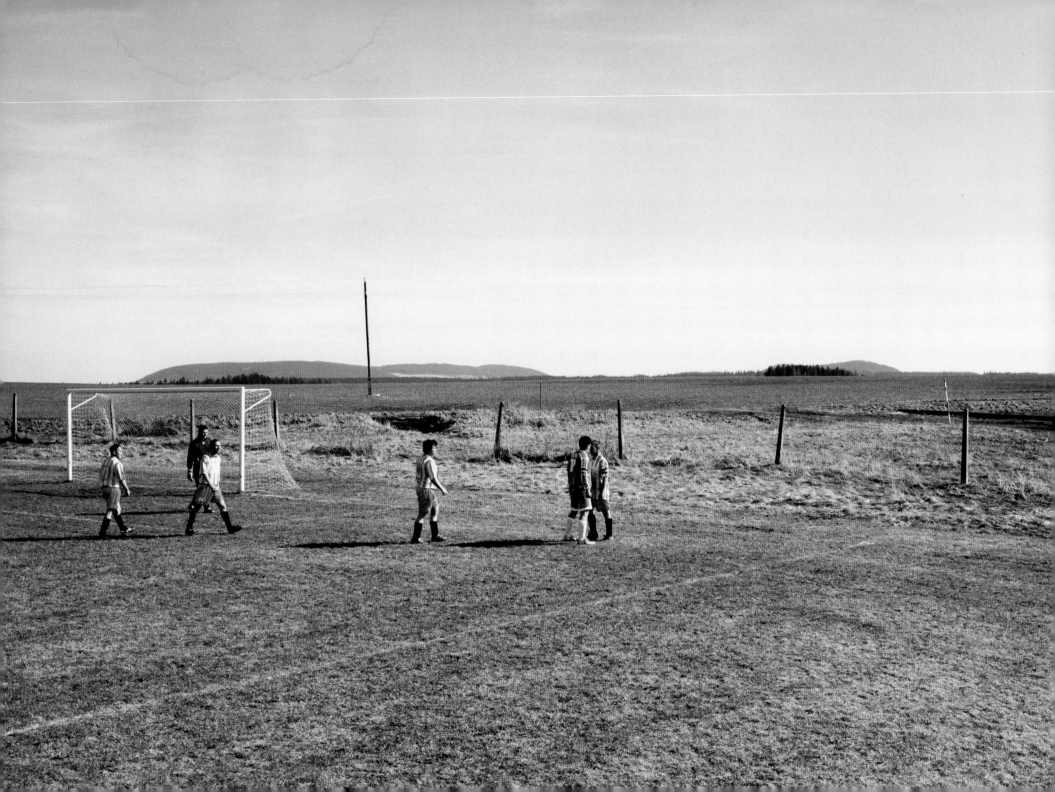

Wenn ich die Augen schließe und an meine Kindheit zurückdenke, sehe ich mich mit Ball am Fuß über einen holprigen Acker in Holland rennen. Ich bin zwölf Jahre alt, trage das schwarz-rote Trikot meines Vereins *Ajax Sportman Combinatie*, und wir spielen gegen irgendwelche Bauernjungen aus einem Dorf in unserer Gegend. Sie sind alle einen Kopf größer als wir, und Holland ist das Land mit den weltweit größten Einwohnern. Es ist ein kalter Samstagmorgen im Herbst.

Unser Verein hat nur einen einzigen Platz für mehrere Dutzend Mannschaften, aber immerhin gibt es eine richtige Zuschauertribüne. Darauf hocken ein paar Typen, die ich von der Schule kenne, coole Teenager, die Zigaretten rauchen und von blonden Mädchen umringt sind, die von dem Fußballplatz aus irgendeinem Grund magnetisch angezogen werden. Die Jungen geben nörgelnde Kommentare über das Geschehen zu ihren Füßen ab.

Die Bauern lösen sich aus der Defensive und versuchen uns ins Abseits laufen zu lassen, aber ich spiele zwei von ihnen aus, stehe plötzlich vor dem Torwart und schieße (vermutlich ziemlich schwach, würde man heute die Geschwindigkeit von damals messen) in die untere Ecke. Wir haben Teylingen mit 4:1 geschlagen. Ich habe Fotos davon. Mein Vater hat sie aufgenommen. Ich sehe ihn immer noch vor mir, wie er frierend in seinem Parka an der Seitenlinie steht.

Bei praktisch jedem, der irgendwann einmal Fußball gespielt hat, ist das Spiel so oder so ähnlich abgelaufen, aber bevor Hans van der Meer kam, hatten es immer nur Väter oder Freundinnen fotografiert. Van der Meer ist nicht nur der erste große Fotograf des Amateurfußballs, er ist auch der erste, der das Spiel zur Landschaft macht.

1995 begann er Holland zu fotografieren, indem er den holländischen Fußball fotografierte. Was lag näher: Wahrscheinlich ist es immer noch die Nation mit den meisten Vereinsspielern der Welt. Franz Beckenbauer sagte einmal, als er die Niederlande im Hubschrauber überflog, jetzt endlich verstehe er, warum das Land so gute Spieler hat: Er sah, daß es hauptsächlich aus Fußballplätzen besteht. Van der Meer hat das Land, ausgerüstet mit einer Alu-Trittleiter, morgens an Wochenenden auf der Suche nach vergessenen Spielfeldern durchquert.

„Der Fotograf und ich sind die beiden einzigen Zuschauer", schrieb Jan Mulder, ehemaliger Mittelstürmer der holländischen Nationalmannschaft und heute Kolumnist, der Van der Meer auf einigen seiner Reisen begleitete. „Es lief so ab, daß man in eine kleine Ortschaft fuhr, den Wagen auf dem Rasen neben dem Café parkte, wo die Mannschaften ‚sich trafen', langsam zum Fußballplatz ging, der inmitten von Ackerland lag, anfing nervös zu werden (jetzt kann es jeden Moment soweit sein: das Fußballfeld), dann schlug es ein wie eine Bombe und man hörte alle 22 Spieler von KDO und Purmersteijn schreien: ‚Ein Fotograf!' … Das Spiel war vergessen. Alle Akteure schauten uns an. Auch das Pferd."

Dirk Sijmons, ein bekannter Landschaftsarchitekt, bezeichnete das daraus hervorgegangene Buch *Hollandse Velden* als die beste Zusammenstellung holländischer Landschaftsfotografie, die er jemals gesehen habe. Jetzt hat Van der Meer sich Europa zugewandt. Die Methode ist die gleiche geblieben. Er ruft Vereine zum Beispiel in Polen an und fragt, wie ihre Fußballplätze aussehen, und während der Mensch am anderen Ende der Leitung mit einer Rasenheizung oder einer „echten Tribüne" prahlt, horcht der Fotograf nach einem Hinweis auf einen irgendwo gelegenen Platz, vielleicht inmitten von Äckern, der von alten Autoreifen umsäumt ist und von Spielern bevölkert wird, die von Ronaldinho denkbar weit entfernt sind.

Wenn Van der Meer dann dort ist, klettert er — statt auf der Jagd nach dramatischen Nahaufnahmen, die zur einzigen Form geworden sind, in der man Fußball montags in den Zeitungen zu sehen bekommt — auf seine Trittleiter und nimmt die Gruppen ins Visier und die Choreographie, die die Amateurkicker unwillkürlich aufführen; zwei italienische Mannschaften zum Beispiel, die reglos herumstehen und zusehen, wie ein Abstoß wieder zur Erde herunterkommt; oder eine Frau in Polen, die auf einem der Autoreifen sitzt und dem Spiel so wenig Aufmerksamkeit schenkt, daß sie sich umdreht und geradewegs in die Kamera blickt.

Die Kulisse für all das bildet Europa. Van der Meer nennt es die „zweite Welt" außerhalb des Spielfeldes. Diese zweite Welt ist aus den Aufnahmen von Fußballspielen verschwunden, seit die Fotografen in den fünfziger Jahren von den Zuschauertribünen herabstiegen, um sich hinter den Toren aufzustellen. Die Zeitungen wollen Fotos von Eto'o oder Rooney beim Toreschießen. Sie haben keinen Platz und kein Geld für Bilder, auf denen die Spieltaktik sichtbar wird oder Zuschauer zu sehen sind, die seltsamerweise jubeln, obwohl der Torwart den Ball in den Händen hält.

Nachdem er den Ausschnitt für seine Landschaftsaufnahme festgelegt hat, wartet Van der Meer einfach, wie er sagt, „bis das Spiel dazukommt". Nichts ist zweckmäßiger für Sportaufnahmen. Normalerweise ist es so, daß bei der Sportfotografie — das gilt auch für einen Großteil der Landschaftsfotografie — der Gegenstand genau in der Mitte der Linse klebt. Im vorliegenden Buch besteht die Landschaft, da die Bilder vordergründig vom Fußball handeln, aus Eigentümlichkeiten außerhalb der Bildmitte: etwa den grauen Appartement-blocks, die im ungarischen Budapest ihre Schatten auf die unbeirrten Spieler werfen, oder dem Mittelmeer am Rande des Spielfelds in Marseille.

Van der Meer zeigt in seinen Fotografien die Landschaften Europas — seine unbeachteten schönen Gegenden — in ihrer ganzen bezaubernden Unordnung. Er erklärt, daß bei einer Steinmauer in England oder einem französischen Weinberg, die unverhofft hinter einem Fußballfeld auftauchen, „die Schönheit der Landschaft natürlicher und weniger suspekt ist. Wogegen sie ein Klischee ist, wenn sie als ‚Objekt' fotografiert wird." Seine Plätze sind das Gegenteil der Stadien, die man im Fernsehen sieht und die alle auf die gleiche Weise perfekt sind. Die Spielfelder in diesem Buch wurden größtenteils — wie die Landschaften um sie herum — nicht gezielt angelegt, sondern sind mit der Zeit und durch Zufall entstanden.

Die Fußballer befinden sich auf den Fotografien lediglich im vorderen Bildgrund, auch wenn sie das selbst nie denken würden. Sie stehen verloren inmitten von Hügeln, oder sie verschmelzen — wie die zwei Mannschaften im portugiesischen Beire, die merkwürdigerweise beide in Gelb spielen — mit den gelben Blumen auf den Hängen. Liz Jobey schrieb über Van der Meers Arbeit: „Die ganz von dem Geschehen auf dem Spielfeld absorbierten Figuren verschwinden regelrecht angesichts der Ruhe und Beständigkeit der sie umgebenden Natur ... was die kleinen Tragikomödien des Amateurfußballs um so bewegender macht, indem es sie mit der grundsätzlichen Sinnlosigkeit des menschlichen Daseins in Verbindung bringt."

Einen Großteil des Vergnügens an diesem Buch macht das Gefälle zwischen der Qualität der Bilder und der Qualität des Fußballs aus. Im Amateur-fußball geht es, wie im Leben, um die tiefe Kluft zwischen Ideal und Wirklichkeit. Wir Amateure sind ja nicht gewollt schlecht. Genau wie Ronaldinho streben wir nach einer erstklassigen Leistung. Ich bin jetzt 36, mein linkes Knie wird von Bandagen zusammengehalten, und es kann nicht mehr lange dauern, bis ich meine Fußballschuhe in das schimmelige Loch namens Gästezimmer schmeißen muß. Vorläufig aber schaffe ich es, in Paris jeden Samstagmorgen um 7:45 aufzustehen und in die Metro zu steigen, um für eine Mannschaft namens Irland zu spielen. Nur ein paar Spieler von uns sind Iren — insgesamt geht es mehr in Richtung Namibier, Brasilianer oder Chinesen —, und einige haben wohl auch keine Aufenthaltsgenehmigung. Es scheint, daß die Hälfte unserer Mannschaft in Irish Pubs arbeitet, bis vier Uhr morgens bedient, bis sieben trinkt und um neun im Café Terminus aufkreuzt. All das gereicht uns nicht gerade zum Vorteil, wenn wir etwa gegen arabische Gegner spielen. In unseren nachgemachten grünen Irland-Shirts (die wir über das Internet in Südkorea gekauft haben) treffen wir auf Mannschaften wie Algerien, Italien oder Kamerun. Die meisten unserer Gegner tragen ebenfalls die Trikots ihrer Nationalmannschaft, so daß man immer ein bißchen das Gefühl von Weltmeisterschaft hat. 90 Minuten lang schinde ich mich ab, trete Leute und schreie rum, und am Ende haben wir normalerweise verloren.

Danach verbringe ich die ganze Woche damit, darüber nachzusinnen. Ich selbst und einige meiner näheren Bekannten haben in letzter Zeit verschiedene einschneidende Erfahrungen erlebt — Hochzeit, Scheidung, Krebs, Gedächtnis-verlust —, aber oft, während jemand mit mir über etwas davon spricht, merke ich, wie ich denke: „War mein Paß schlecht oder war Carlos schuld, weil er dem Ball nicht entgegengegangen ist?" In seinen humoristischen Erzählungen über Golf beschreibt P. G. Wodehouse Leute wie mich als „Trottel": „‚Ein Trottel' ... Eines dieser unseligen Wesen, die es zugelassen haben, daß sich die edelste aller Sportarten wie ein bösartiges Geschwür in ihre Seele frißt. Man muß sich klarmachen, daß der Trottel anders ist als du und ich. Er grübelt ständig nach. Er wird trübsinnig. Seine Trottelei macht ihn untauglich für die Herausforderungen des Lebens." Ein Trottel zu sein ist eine der großen unhinterfragten Voraus-setzungen. Einmal habe ich auf einer Party unserem Kapitän gestanden: „Wenn wir verlieren und ich scheiße gespielt habe, bin ich tagelang sauer." Darauf zuckte er mit den Schultern und meinte: „Das geht den meisten Leuten so, die Fußball spielen."

Es liegt daran, daß uns das Fußballspielen als Kern unseres Daseins erscheint. Es wird wohl zeit meines Lebens die Sache sein, die mich dem

achtjährigen Jungen am nächsten bringt, der samstags um 7 Uhr früh aufwachte, zum ASC-Platz raste und am Einfahrtstor hing, bis jemand es endlich um 8 Uhr öffnete. Selbst bei uns Erwachsenen können die samstagmorgendlichen Fußballspiele mehr Einfluß auf unser Selbstwertgefühl haben als alles, was mit unseren Jobs oder Beziehungen zu tun hat. Was daher kommen mag, daß in unseren Kinderzimmern keine Poster von treusorgenden Ehemännern oder gutbezahlten Anwälten hingen, sondern von Johan Cruijff und Kevin Keegan. „Es ist nicht unwahrscheinlich", schrieb George Orwell, „daß viele Leute, die sich für überaus gebildet und ‚fortschrittlich' halten, in Wirklichkeit lebenslang einen Vorstellungshorizont haben, der noch aus ihrer Kindheit stammt."

Selbst als Männer mittleren Alters mit aus dem Leim gegangener Figur schleppen wir uns über Fußballplätze und kämpfen den ewigen Kampf des Mannes mit dem Ball. Wenn wir auf das zurückblicken, was wir in den letzten dreißig Jahren gelernt haben, entpuppt es sich als fast nichts. Meine eigene Bilanz sieht ungefähr so aus:

— Wenn dir 25 Meter vor dem Tor der Ball vor die Füße springt, merkst du, wie dir das Blut in den Kopf schießt und du draufhalten willst. Tu es nicht. Du wirst voll danebentreffen. Gib stattdessen ab.
— Wenn du gefoult wirst, darfst du dich nicht rächen. Geh einfach weg. Warte zehn Minuten, bis der Schiedsrichter dich nicht mehr beobachtet, und räche dich dann. Wim van Hanegem, in den siebziger Jahren ein Meister des Foulspiels, erklärt, der beste Moment, jemandem einen Ellbogen-Check zu verpassen, ist der, wenn der Ball in der Luft ist, weil dann alle, selbst der Schiedsrichter, nach oben gucken.
— Beim Abpfiff kann es sein, daß du den Schiedsrichter, deine Gegner und insbesondere deine Mannschaftskameraden erwürgen willst. Tu es nicht. Geh direkt vom Platz. Sprich mit niemandem. Geh unter die Dusche. Danach wird sich dein Adrenalinspiegel gesenkt haben, und du wirst zu schwach sein, um noch irgendwen zu erwürgen.

Angesichts der enorm großen Zahl von uns Trotteln ist es seltsam, daß wir in der Alltagskultur der letzten zehn Jahre im Schatten der Fans standen. Es hat eine Welle von Autobiographien, Werbespots und Fernsehdokumentationen über den Fan gegeben, einen heroischen Typus, dessen Glückseligkeit mit den Ergebnissen seiner Mannschaft steht und fällt. Für ihn besteht Fußball im wesentlichen aus dem, was Umberto Eco als „Fußball-Geschwätz" bezeichnet hat: aus den Auseinandersetzungen zwischen Wenger und Mourinho, Real Madrids jüngstem Spielertransfer oder irgendwelchen Hooligan-Ausschreitungen. Ich finde es etwas merkwürdig, daß es für Millionen von Fußballfreunden, die noch nie gesehen haben, wie bei einem echten Spiel ihr eigener Ball im Netz zappelt, nichts anderes als „Fußball-Geschwätz" gibt. Fans haben es leicht. Ihr ganzes Interesse gilt der Mannschaft, deren Anhänger sie sind, nicht den eigenen Unzulänglichkeiten. Ein Fan kann dumm, fett und häßlich sein, aber solange seine Mannschaft gewinnt, geht es ihm gut.

Für uns „Trottel" ist Fußball ein Spiel, das man spielt. Unsere Glückseligkeit hängt nicht so sehr von Geld oder von Sex ab als von einem 20-Meter-Schuß, der vom Pfosten ins Tor prallt. Wenn ich den Ball genau so treffe, wie ich es wollte, spüre ich einen Einklang von Körper, Geist und Tat, der durch kaum etwas anderes zu erreichen ist. Wenn ich den Stürmer im englischen Consett rechts neben dem Tor auf den Ball warten sehe, weiß ich, daß, wenn er ihn irgendwie reinmacht, er sich an diesen Moment noch Jahre später erinnern wird — vielleicht für immer. Ein vor Jahrzehnten geschossenes Tor kann so etwas wie die Madeleine bei Proust sein, eine Möglichkeit, sich an Jungs zu erinnern, die heute als Männer mittleren Alters irgendwo leben, und an Fußballplätze, die nicht mehr existieren.

Andererseits birgt jeder Samstagmorgen die Gefahr einer totalen persönlichen Niederlage. Wenn der Stürmer in Consett nicht trifft, kann seine ganze Woche ruiniert sein. Der Fokus dieses Buchs liegt meist auf den Verlierern: Nach einem Treffer im englischen Midgley zeigt das Bild nicht den jubelnden Torschützen, sondern die trauernden Verteidiger, während zwei Jungen hinter dem Tor stumpf weiterspielen. Von England über Italien bis Portugal belegen die Fotografien auch, wie schwierig es für Amateurfußballer ist, nicht zu stürzen.

Wie die meisten Fotografen, die Dokumentaraufnahmen machen, ist Hans auch Soziologe. In den Wohlfahrtsstaaten Skandinaviens werden die Fußballplätze mit dem Geld der Steuerzahler in so perfektem Zustand gehalten, daß man im norwegischen Torp immer noch die Rasenmäherspuren auf dem

Spielfeld sehen kann. Je weiter nördlich man in Europa lebt, um so größer ist in der Regel die Wahrscheinlichkeit, daß man dort Sport treibt — und es auch noch in einem Alter tut, in dem es schon peinlich ist.

Den Kontrast zu Skandinavien bildet das angeblich „fußballverrückte" Portugal. Hier hat der einfache Mann bis vor kurzem kaum Gelegenheit gehabt, Sport zu treiben, zumindest nicht auf geeigneten Spielfeldern. Die Sandplätze sind bis direkt ans Meer gequetscht oder an den Dorfrand, wo die Felder beginnen. In den ärmeren Ländern Europas stellte Van der Meer fest, daß der Platz oft zu schmal ist, so daß der Strafraum direkt an der Seitenauslinie anfängt.

Außerhalb der Niederlande zeigt sich, wie schwer es ist, überhaupt eine ebene Fläche zu finden; in Mytholmroyd in England hat man es nicht geschafft. Van der Meer fiel auf, daß sich die Pubfußballer in England und Irland „nicht mit derart vielen Sportplatzregeln oder Ordnungsvorschriften herumschlagen müssen, wie man sie etwa in Deutschland antrifft. In England ist es den Leuten ziemlich egal, ob ihr Platz gut aussieht oder nicht. Sie kommen einfach mit ihren Netzen und hängen sie auf. Und ihre Spielfelder sind eher ein Teil des öffentlichen Raums und der Landschaft. Sie werden nicht versteckt."

An der Wand meines winzigen Büros schaue ich beim Schreiben auf eine Fotografie, die mir Hans van der Meer geschenkt hat. Es ist eine Aufnahme des Platzes vom ASC, wo ich aufgewachsen bin. Wir Amateurfußballer kümmern uns nicht um die Landschaft, und doch stelle ich rückblickend fest, daß ich mich an den Platz besser als an jede Schule erinnern kann, auf die ich irgendwann gegangen bin, und ungefähr genauso gut wie an das Haus, in dem ich aufgewachsen bin. Es sieht so aus, als wäre der Ort in den vergangenen zwanzig Jahren ein bißchen aufgeräumt worden — es gibt jetzt einen richtigen Zaun hinter dem Tor —, aber sonst hat sich nicht viel verändert. Während die ASC-Spieler in den schwarz-roten Trikots auf dem Platz herumstehen, scheint ein Gastspieler in Weiß einen Salto zu machen. Der Ball liegt unberührt vor ihm. Worauf man jedoch als erstes achtet, das sind die kleinen Backstein-Reihenhäuser hinter dem Gelände, ein Produkt der holländischen Sozialdemokratie wie der ordentliche Rasenplatz im Vordergrund mit dem Schiedsrichter und dem Linienrichter in den schwarzen Trikots. Der Platz ist für mich nicht weniger bedeutend als jeder andere Ort, aber bevor Hans aufgetaucht ist, hätte ich nie daran gedacht, daß außer einem frierenden Vater noch jemand auf die Idee kommen könnte, ihn zu fotografieren.

Simon Kuper

87.    Cumeeira, Portugal

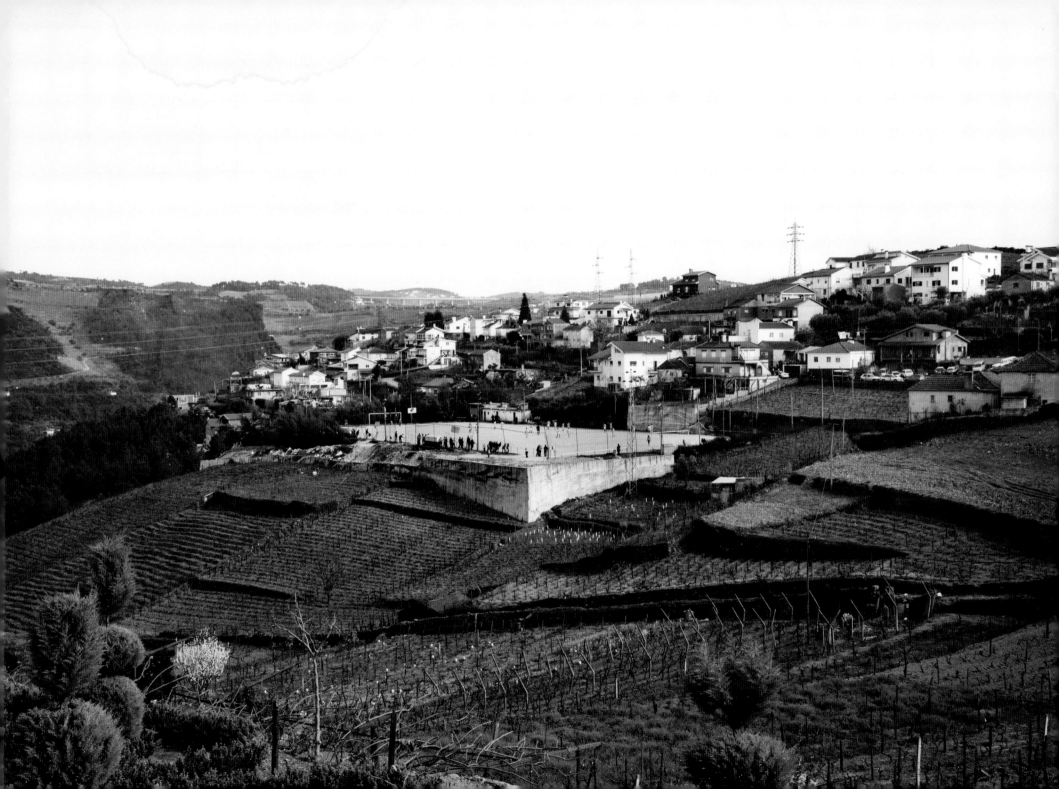

| | | | | | |
|---|---|---|---|---|---|
| 1. | Atlas Frauenhagen 94 — FC Schwedt 02 | 0–2 | Frauenhagen, Deutschland | 21-09-2003 | Ost-Uckermark, Kreisklasse A, Fußball-Landesverband Brandenburg |
| 2. | Kótaj — Levelek | 1–3 | Kótaj, Ungarn | 23-10-2005 | Nyíregyházi Megyei II. osztály, 1. sz. Csoport |
| 3–4. | Calanda — Teruel | 1–0 | Calanda, Spanien | 18-09-2005 | Categoria 1e Regional, Gr 4, Federación Argonesa de Fútbol |
| 5. | FC Lusitanos de Samedan — CB Laax | 3–1 | Celerina, Schweiz | 16-05-2005 | Ostschweizer Fussballverband 4. Liga — Gruppe 1 |
| 6. | SP.C. Montredon Bonneveine — U.S. Michelis | 1–1 | Marseille, Frankreich | 27-03-2004 | Champignonat Libre Veteran H Provence |
| 7. | SV Lichtenberg 47 — VSB Lichterfelde | 1–2 | Berlin, Deutschland | 08-03-2003 | Oberliga Nordost-Nord |
| 8. | Warley Rangers Saturday FC — Boothtown | 2–1 | Warley, England | 23-10-2004 | Halifax & District Association Division 1 |
| 9. | Sport Progresso — I.D.B.S. Roque da Lameira | 2–4 | Porto, Portugal | 24-02-2004 | Camp. Dist. Amadores B, Assoção de Futebol do Porto |
| 10. | BMW Bartkowo — Huzar Sobieradz | 0–4 | Bartkowo, Polen | 21-09-2003 | II Liga LSZ Gryfino |
| 11. | Kruisstraat Brakel — Horebeke | 0–2 | Brakel, Belgien | 16-01-2000 | KVV 3e klasse B zondag |
| 12. | Oppède SC 2 — Gargas FC | 2–6 | Oppède, Frankreich | 02-08-2004 | Promotion Deuxième Division E District Rhône-Durance |
| 13. | Leithen Rovers — Chimside United | 7–1 | Innerleithen, Schottland | 02-12-2001 | Border Amateur Football League Division A |
| 14. | S. Lucia — Badia Vaiano | 2–0 | Prato, Italien | 17-02-2001 | Lega Nazionale Dilettanti 3e categoria |
| 15. | NK Radlje — NK Vraiko Dogeše | 1–2 | Radlje, Slowenien | 16-10-2005 | 2. Liga Medobčinska nogometne zveza Maribor |
| 16. | C.D. Torrenueva de fútbol — A.D. Molvizar | 3–0 ausges. 73. min. | Torrenueva, Spanien | 05-03-2005 | 3A Provincial Grupo 01 Federación Granadina de Fútbol |
| 17. | Blackhill Comrades — Winlaton New West End FC | 2–3 | Consett, England | 03-01-2004 | Durham CIV Cup first round |
| 18. | Schwarz-Weiß Westende Hamborn — TDF Tunaspor | 2–3 | Marxloh, Deutschland | 04-09-2005 | Fußball-Verband Niederrhein, Kreisliga A, Gruppe 2 |
| 19. | Lourmarin JS — Cheval Blanc | 1–2 | Lourmarin, Frankreich | 21-03-2004 | Promotion Premier Division C District Rhône-Durance |
| 20. | Woodman Rovers — New Inn | 4–1 | Bradford, England | 31-10-2004 | Bradford Sunday Alliance Football League, Division 2B |
| 21. | S.C. Cumeeira — Juventude de Gache | 1–0 | Cumeeira, Portugal | 07-03-2004 | Assoção de Futebol do Vila Real |
| 22. | Romtrans Oradea — Stinca Vadu Crisului | 2–0 | Bors, Rumänien | 08-11-2003 | Divizia D Pentru Zudeţul Bihor |
| 23. | Hielpen 3 — C.V.V.O. 3 | 3–0 | Hindeloopen, Niederlande | 06-04-1996 | Res. 3 klasse A, Friese Voetbal Bond |
| 24. | TFSE — Szentlőrinci | 2–0 | Budapest, Ungarn | 04-11-2000 | Budapesti Labdarúgó Szövetség II. Ostály |
| 25. | S. Luís de Beire — Villa Cova | 2–0 | Beire, Portugal | 29-02-2004 | Liga Amigos da Saudade |
| 26. | Caragh Celtic FC — Kildare Town FC | 0–2 | Caragh, Irland | 06-11-2005 | Kildare & District League, Division 1 |
| 27–28. | Valdealgorfa CS — Hijar C.F. | 1–0 | Valdealgorfa, Spanien | 25-09-2005 | Categoria 1e Regional, Gr 4, Federación Argonesa de Fútbol |
| 29. | Calder 76 res — Pellon United | 4–3 | Mytholmroyd, England | 30-10-2004 | Halifax & District Association Invitation Cup |
| 30. | Jolly Montemurlo — Badia Vaiano | 1–0 | Montemurlo, Italien | 17-02-2001 | Lega Nazionale Dilettanti 2e categoria |
| 31. | Oud KWB — SK Belsele | 4–5 | Elversele, Belgien | 19-12-1999 | Walivo 3e zondag |
| 32. | Medeen AS 3 — F.C. Miramas 2 | 1–6 | La Mede, Frankreich | 24-01-2004 | Senior Quatrième Division A Provence |
| 33. | Garw Athletic — Goytre F.C. | 2–0 | Pontycymer, Wales | 30-03-2002 | Division 1 Welsh Football League |
| 34. | Villanuevo-C.F. — La JOTA-U.D. | 2–0 | Villanueva de Gallego, Spanien | 24-09-2005 | Categoria 2e regional B, Gr I, Federación Argonesa de Fútbol |
| 35. | Cock & Bottle — New Inn | 1–3 | Halifax, England | 17-10-2005 | Ziggy's A-Stars Cars Halifax Sunday League FA Cup |
| 36. | Golzower SV — Hennickendorfer SV | 0–1 | Golzow, Deutschland | 20-09-2003 | Märkisches Oderland, Kreisliga Ost |
| 37. | G.D. Aldeia Nova — Estrelas de Guifões F.C. | 3–2 | Perafita, Portugal | 28-02-2004 | Camp. Dist. Amadores A, Assoção de Futebol do Porto |
| 38. | F.C. Den Bos 2 — FC Koninckshof | 1–5 | Hamme, Belgien | 07-11-1999 | Zondag 1e afdeling, Walivo |
| 39. | Amatori Zibido S. Giacomo — Vecchie Glorie Casorezzo | 0–1 | Bugo, Italien | 01-05-2005 | Campionato Provinciale AISA, Girone Magenta, A11 |
| 40. | IFK Björkö — Rödbo IF | 9–1 | Björkö, Schweden | 27-08-2004 | Division 6D Göteborgs Fotbollförbund |
| 41. | C.D. Torrenueva de fútbol — A.D. Molvizar | 3–0 ausges. 73. min. | Torrenueva, Spanien | 05-03-2005 | 3A Provincial Grupo 01 Federación Granadina de Fútbol |
| 42. | Eausges. Eisenerz — Wörschach | 2–0 | Eisenerz, Österreich | 15-10-2005 | Steirischer Fußballverband, 1e Klasse Enns |
| 43. | Ste S. de St. Chamas — Sp. C. Eyguier 2 | 4–2 | St. Chamas, Frankreich | 01-02-2002 | Quatrième Division H, District Provence |
| 44. | Hollins Holme — Siddal Athletic | 1–7 | Hebden Bridge, England | 28-11-2004 | Ziggy's A Star Cars Halifax Sunday League |
| 45. | G.D. Aldeia Nova — Estrelas de Guifões F.C. | 3–2 | Perafita, Portugal | 28-02-2004 | Camp. Dist. Amadores A, Assoção de Futebol do Porto |

Vielen Dank:

Magazin *JOHAN*, Niederlande; Nederlands fotomuseum, Rotterdam; Stichting Holland-België/België-Holland, Niederlande; Paradox Foundation, Niederlande; National Museum of Photography, Film & Television, Bradford, England; Rencontres d'Arles, Frankreich; Fonds National d'Art Contemporain, Frankreich; Hertha Stiftung, Berlin; International, Berlin; *11FREUNDE*, Magazin für Fußball-Kultur, Berlin; Museo de Fotografia Contemporanea, Mailand; Gallery Dryphoto, Prato, Italien; Centro Português de Fotografía, Porto; Silo Gallery Norteshopping, Porto

Steirischer Fußballverband, Graz, Österreich; Okresní Fotbalovy Svaz Karlovy Vary, Tschechische Republik; Bradford Sunday Alliance Football League, England; Bureau Ligue Méditerranée, Marseille, Frankreich; Fußballverband Westfalen; Fußball-Landesverband Brandenburg; Magyar Labdarúgó Szövetség, Ungarischer Fußball-Verband; Killdare Football League, Naas, Irland; Assoção de Futebol do Porto, Portugal; Bihor Oradea Fußball-Club, Oradea, Rumänien; Federación Fútbol Aragon, Zaragoza, Spanien; Federación Malagueña de Fútbol, Spanien; Federación Granadina de Fútbol, Spanien; Ostschweizer Fussballverband

Fonds voor Beeldende Kunsten, Vormgeving en Bouwkunst, Niederlande; Mondriaan Stichting, Niederlande

Gerhard Steidl, Catherine Lutman, Claas Möller, Jan Strümpel, Inès Schumann, Reiner Motz, Sarah Winter

Mateo Balduzzi, Csaba Bánfalvy, Robert Barczi, Yael Borojovich, Valentijn Brandt, Giovanna Calvenzi, Paul Clements, Reinaldo Coddou H., Annelies Cordes, Fabrice Courthial, Hans Forseström, Julian Germain, Brian Goodall, François Hebel, Andrew Howard, Bert-Jan Huizinga, Simon Kendall, Philipp Köster, Eugeniusz Kuduk, Teus van der Leden, Freddy Leenders, Florence Maille, Lodewijk van der Meer, Thea van der Meer, Jan Mulder, Ruben le Noble, Frans Oosterwijk, Martin Parr, Axel Pfennigschmidt, Fred Schmidt, Todd Schulz, Regina Siza, Tereza Siza, Pavel Spak, Pál Tamás, Chris Taylor, Zoltán Thaly, Jaap Visser, Bas Vroege, Jorrit Vroon, Dean Williams, David Winner, Christfried Wittke, Rob van der Zanden.
Und ganz besonders Michael und Edith.

Erste Auflage 2006
Zweite Auflage 2014

© 2014 für die Fotografien: Hans van der Meer / Hollandse Hoogte
© 2014 für die Texte: die Autoren
© 2014 für diese Ausgabe: Steidl

Herausgegeben von Hans van der Meer und Michael Mack
Übersetzung aus dem Englischen: Holger Wölfle
Buchgestaltung: Hans van der Meer, Catherine Lutman und Claas Möller
C-Prints: Fotovaklabaratorium De Verbeelding, Purmerend
Scans: Steidl's digital darkroom
Gesamtherstellung und Druck: Steidl, Göttingen

Die Fotografien 23 und 62 stammen aus dem Buch
*Hollandse Velden* von Hans van der Meer (De Verbeelding, 1998)

Steidl
Düstere Str. 4   D–37073 Göttingen
Tel. 0551-49 60 60   Fax 0551-49 60 649
mail@steidl.de
www.steidl.de

ISBN 978–3–86930–767–1
Printed in Germany by Steidl